颜体

集字

创作指南

多宝塔碑

卢中南 主编

CNS 湖南美术出版社

图书在版编目（CIP）数据

颜体集字创作指南. 多宝塔碑 / 卢中南主编. —长
沙：湖南美术出版社，2016.12
（集字创作指南）
ISBN 978-7-5356-7947-5

Ⅰ.①颜… Ⅱ.①卢… Ⅲ.①楷书–碑帖–中国–唐代
Ⅳ.①J292.24

中国版本图书馆 CIP 数据核字(2016)第 326665 号

Yan Ti Jizi Chuangzuo Zhinan　　Duobao Ta Bei
颜 体 集 字 创 作 指 南　　多 宝 塔 碑

出 版 人：黄　啸
主　　编：卢中南
编　　委：陈　麟　倪丽华　汪　仕
　　　　　秦　丹　齐　飞　王晓桥
责任编辑：彭　英
装帧设计：张楚维
出版发行：湖南美术出版社
　　　　　（长沙市东二环一段 622 号）
经　　销：全国新华书店
印　　刷：成都祥华印务有限责任公司
　　　　　（成都市郫都区现代工业港南片区华港路 19 号）
开　　本：787×1092　1/12
印　　张：7
版　　次：2016 年 12 月第 1 版
印　　次：2019 年 10 月第 4 次印刷
书　　号：ISBN 978-7-5356-7947-5
定　　价：20.00 元

出版说明

　　"朝临石门铭，暮写二十品。辛苦集为联，夜夜泪湿枕。"近代书法大家于右任先生的这首诗既指出了"集字"在书法学习中所起到的从"临摹"到"创作"的重要过渡作用，又道出了前人为"集字难"所苦的辛酸经历。虽然集字不易，但时至今日它仍是公认的最有效的书法学习方法。因此，我们为广大书法学习者、书法培训班学员以及书法水平等级考试或书法展赛的参与者编写了这套实用性极强的 "集字创作指南"丛书。

　　本丛书选取了书法学习中最常见的八种经典碑帖，各成一册，借助先进的数位图像技术，由专家对选字笔画进行精心润饰后组成一幅幅完整的书法作品。对于作品中有而所选碑帖中没有的字，以同一书家其他碑帖中风格相近的字代替；如未找到风格相近的字，则用所选碑帖中出现的笔画偏旁拼合成字，并力求与原帖风格保持统一。内容上，每册集字创作指南均涵盖二字、四字、十字、十四字、二十字、二十八字和四十字作品，其幅式涉及横披、斗方、中堂、条幅、对联、扇面等基本形式，以期在最大程度上满足读者们多样化、差异化的书法创作需求。

　　希望本丛书能够对您的书法学习有所助益！

<div style="text-align: right">编　者</div>

<div style="text-align: right">2016 年 12 月</div>

目录

书法作品的常见幅式

横披

横披又叫"横幅"，一般指宽度是长度的两倍或两倍以上的横式作品。字数不多时，从右到左写成一行，字距略小于左右两边的空白。字数较多时竖写成行，各行从右写到左。常用于书房或厅堂侧的布置。

斗方

斗方是指长宽尺寸相等或相近的作品形式。斗方四周留白大致相同，落款位于正文左边，款识上下不宜与正文平齐，以避免形式呆板。

中堂

　　中堂是尺幅较大的竖式作品,长度通常接近宽度的两倍,常以整张宣纸(四尺或三尺)写成,多悬挂于厅堂正中。

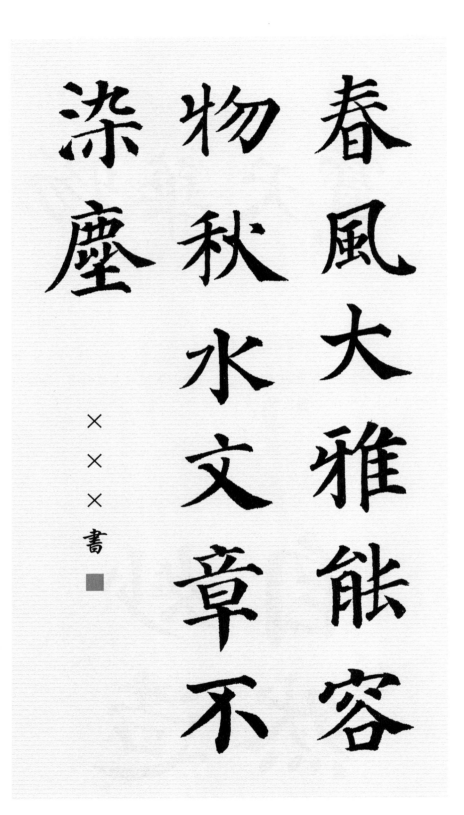

2

条幅

 条幅是宽度不及中堂的竖式作品，长度是宽度的两倍以上，以四倍于宽度的最为常见，通常以整张宣纸竖向对裁而成。条幅适用面最广，一般斋、堂、馆、店皆可悬挂。

对联

对联又叫"楹联",是用两张相同的条幅书写一组对偶语句所组成的书法作品形式。上联居右,下联居左。字数不多的对联,单行居中竖写。布局要求左右对称,天地对齐,上下承接,相互对比,左右呼应,高低齐平。上款写在上联右边,位置较高;下款写在下联左边,位置稍低。只落单款时,则写在下联左边中间偏上的位置。对联多悬挂于中堂两边。

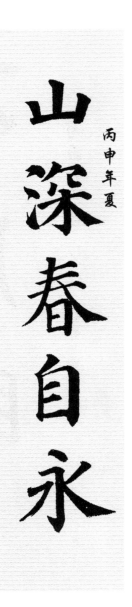

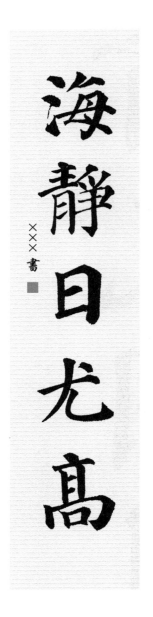

扇面

扇面可分为团扇扇面和折扇扇面。

团扇扇面的形状多为圆形其作品可随形写成圆形,也可写成方形,或半方半圆,其布白变化丰富,形式多种多样。

折扇扇面形状上宽下窄,有弧线,有直线,形式多样。可利用扇面宽度,由右到左写2至4字;也可采用长行与短行相间,每两行留出半行空白的方式,写较多的字,在参差变化中,写出整齐均衡之美;还可以在上端每行书写二字,下面留大片空白,最后落一行或几行较长的款,来打破平衡,以求参差变化。

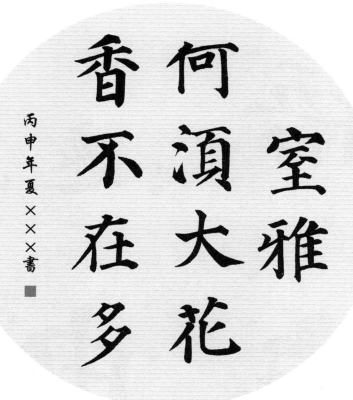

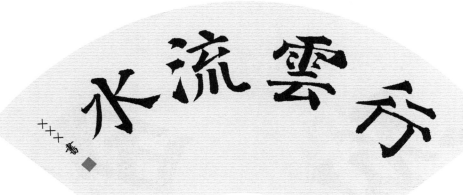

二字作品

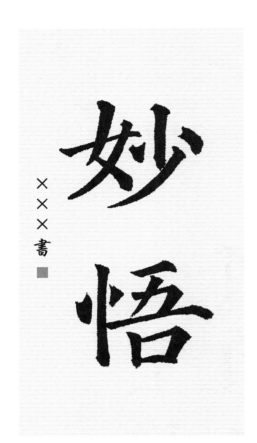

中 堂

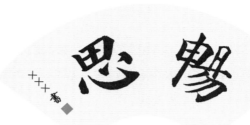

扇 面

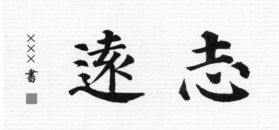

横 披

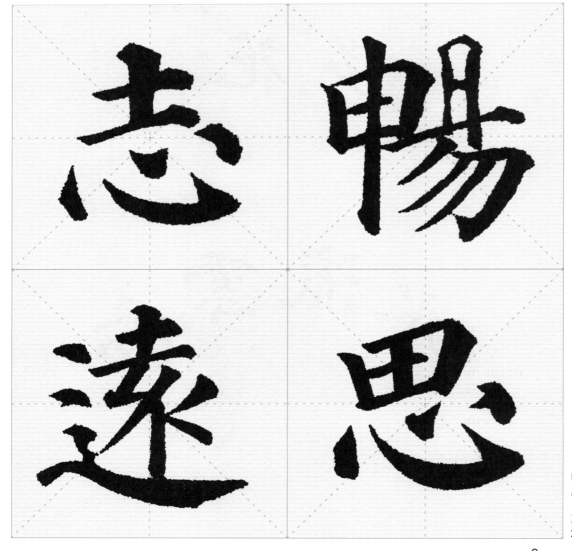

畅思 志远

6

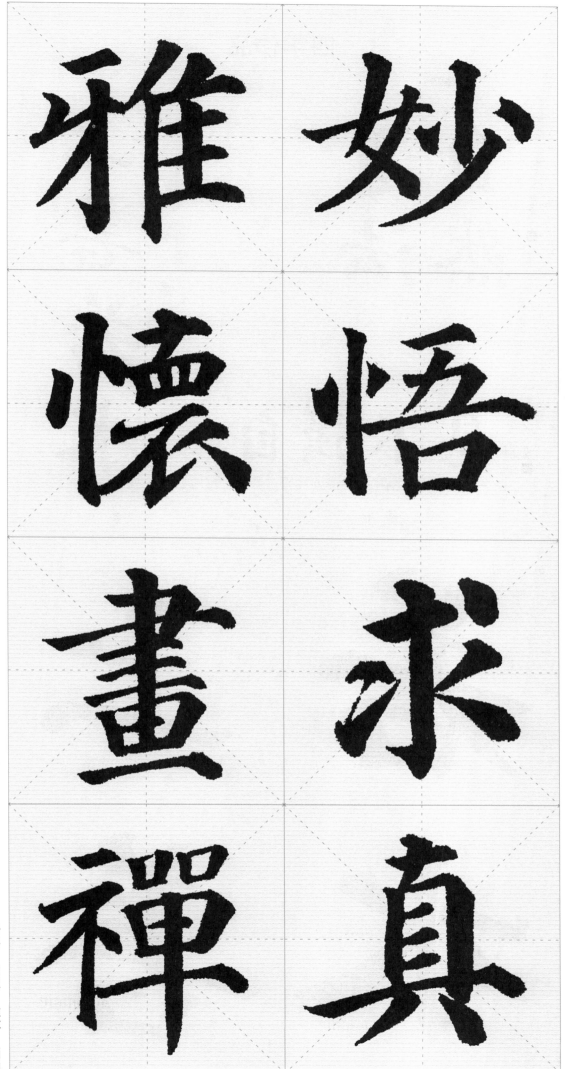

妙 悟　求 真　雅 怀　画 禅

四字作品

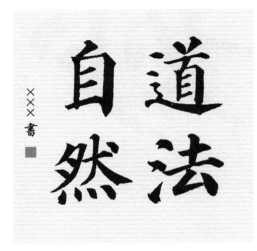

道法自然
×××書

斗方

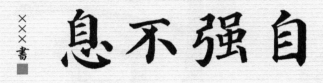

自强不息
×××書

橫披

上善若水
×××書

条幅

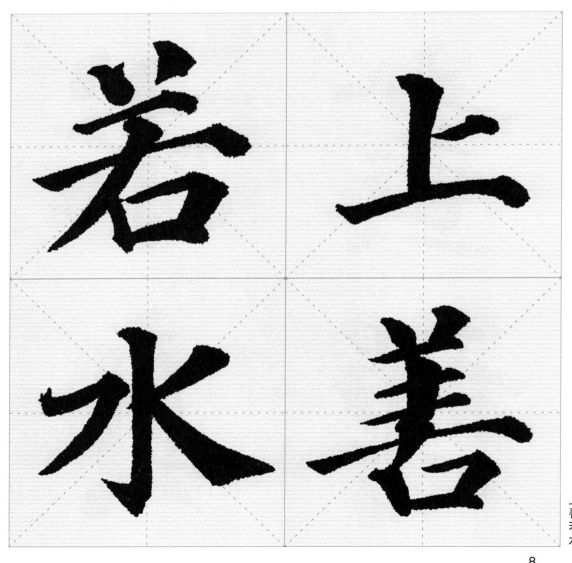

上善若水

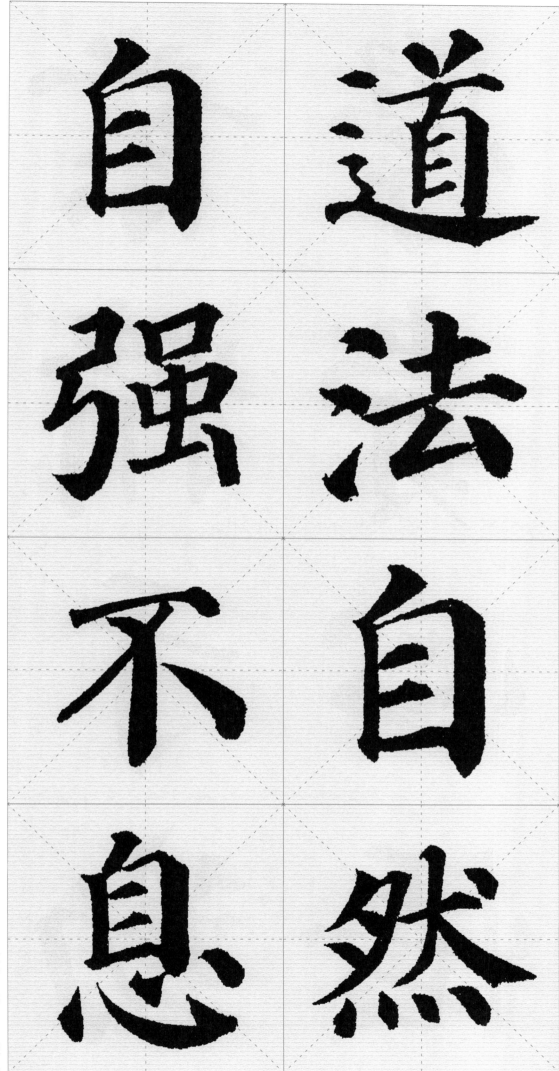

自

强

不

息

道

法

自

然

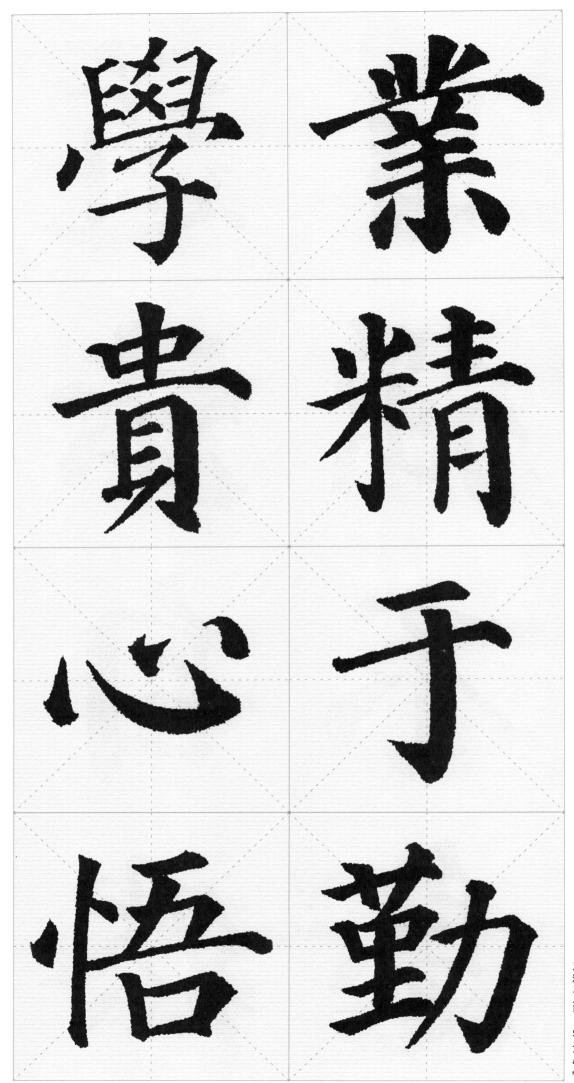

十字作品

信

不

立

天

無

人

人無信不立

天有日方明

×××書 ■

对联

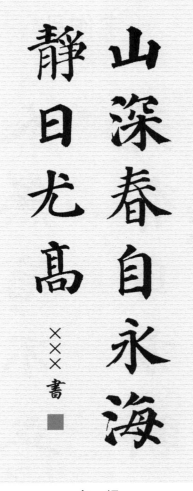

山深春自永海
静日尤高

×××書

条　幅

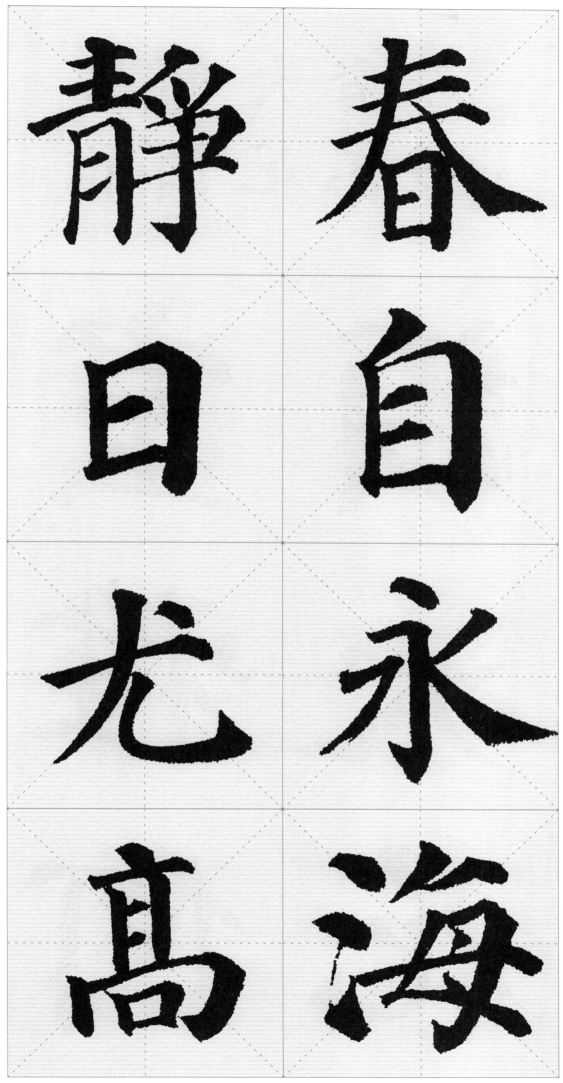

春自永，海静日尤高。

室雅何須大
花香不在多
×××書

横披

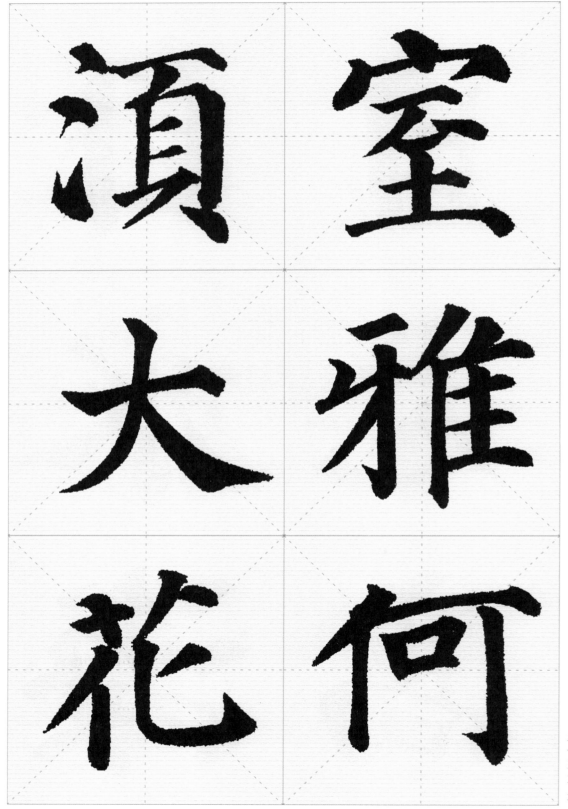

室雅何须大，花

14

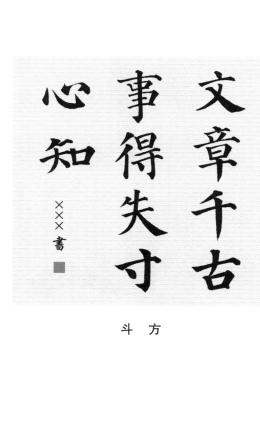

文章千古
事得失寸
心知

×××書 ■

斗方

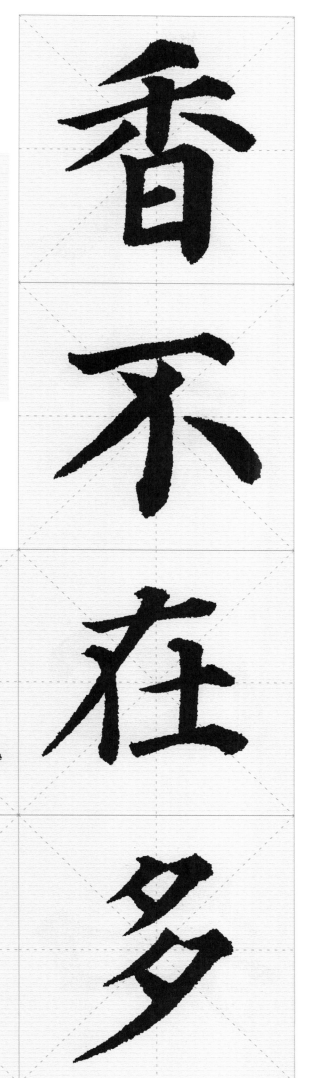

香不在多。　文章

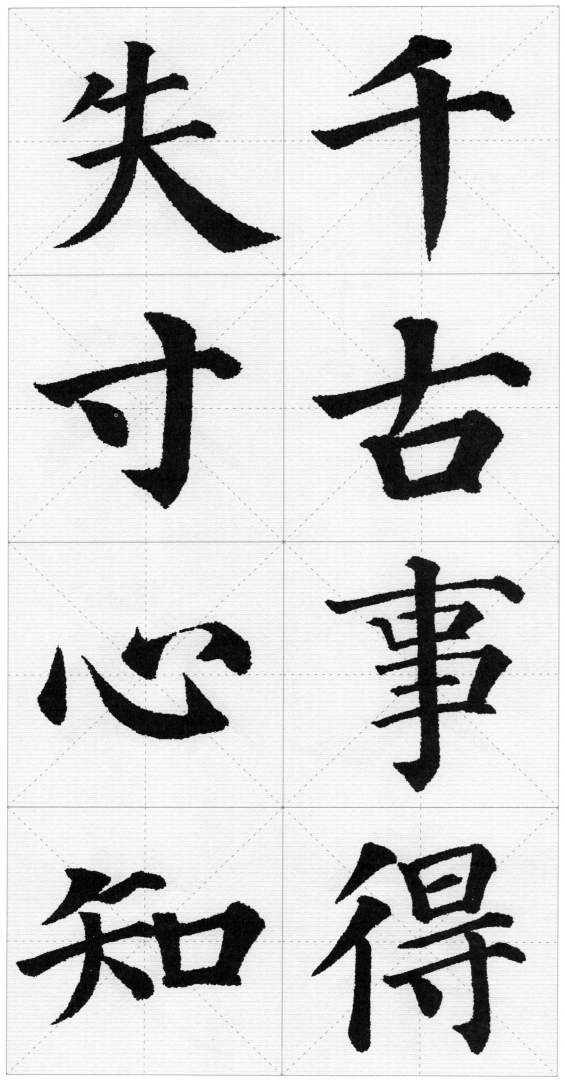

千古事，得失寸心知。

十四字作品

春風大雅能容物
秋水文章不染塵
×××書 ■

对　联

大

雅

能

容

春

風

春风大雅能容

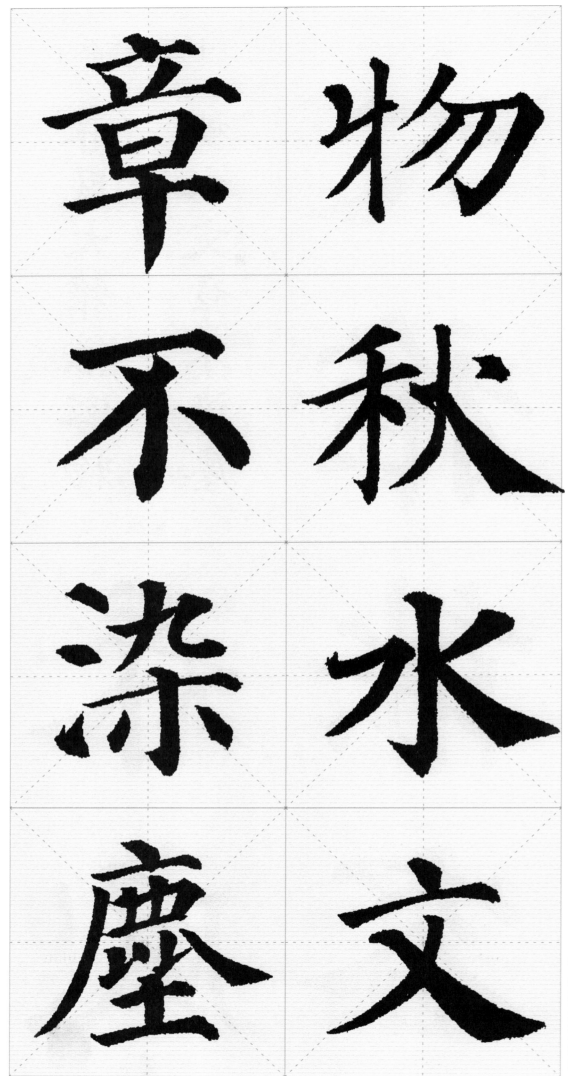

物，秋水文章不染尘。

每聞善事心先喜得見奇書手自抄 ×××書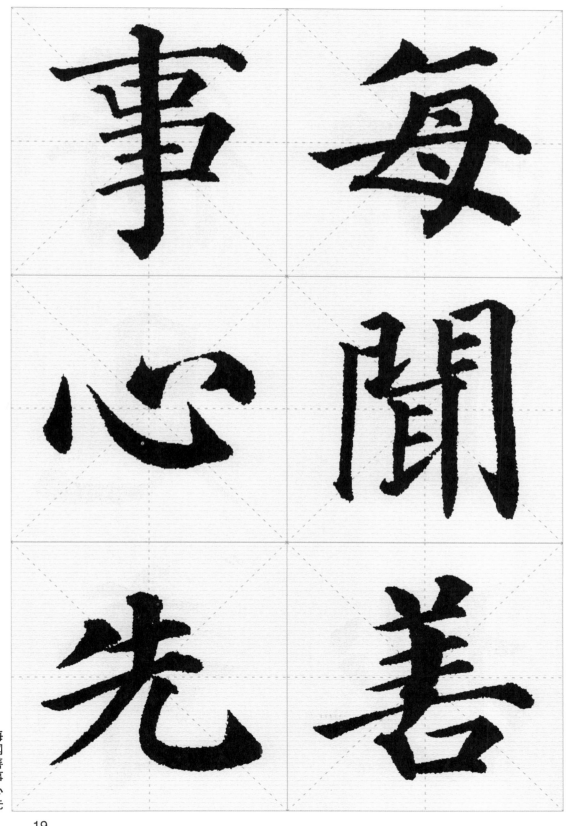

横披

每闻善事心先

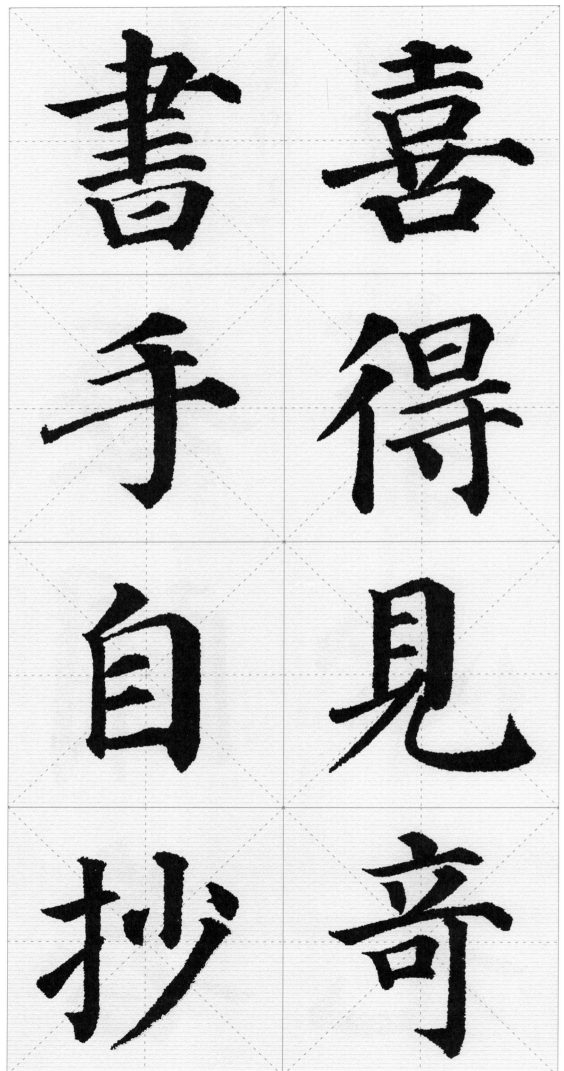

喜，得见奇书手自抄。

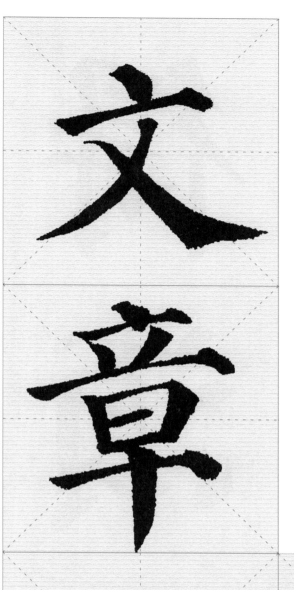

莫道文章垂手
得須知経緯用
心裁

×××書 ■

中堂

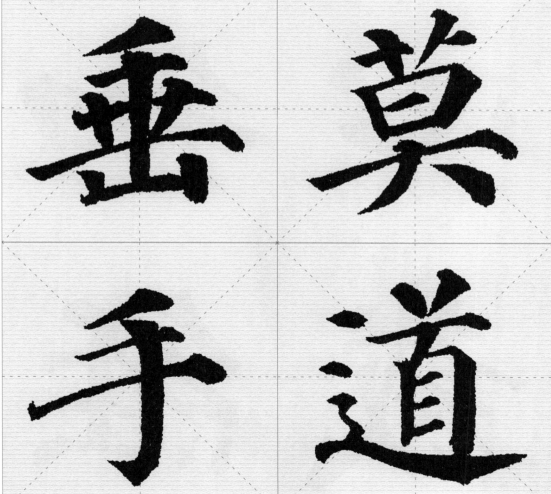

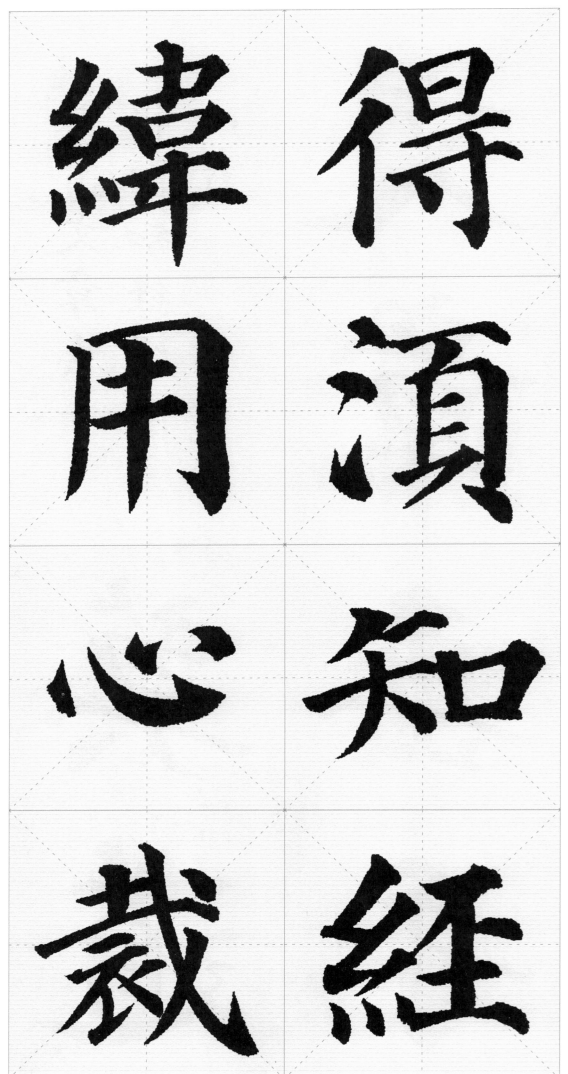

得緯

須用

知心

經裁

得，须知经纬用心裁。

二十字作品

《八阵图》 （杜甫）

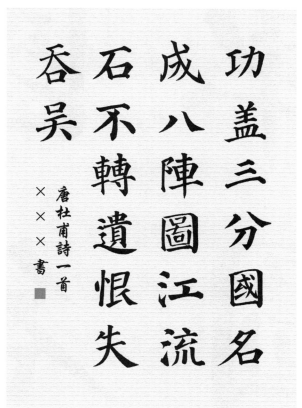

功盖三分國名
成八陣圖江流
石不轉遺恨失
吞吳 唐杜甫詩一首
×××書 ■

中 堂

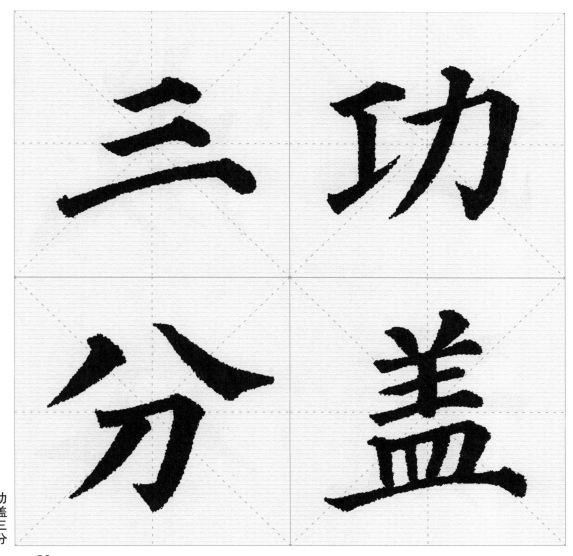

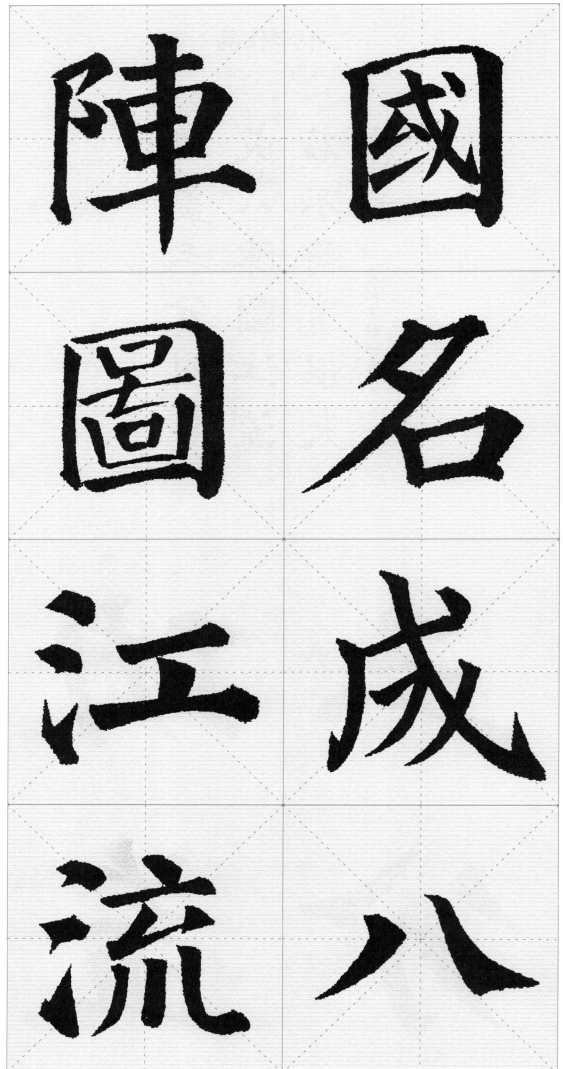

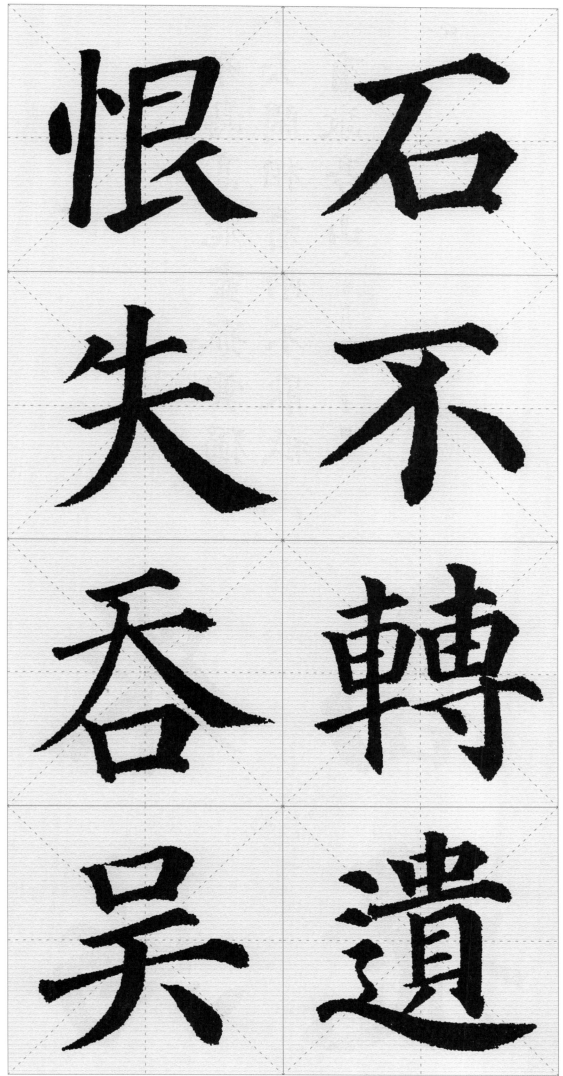

石不转，遗恨失吞吴。

《独坐敬亭山》（李白）

众鸟高飞尽孤云独
去闲相看两不厌祇
有敬亭山

李白诗×××书 ■

条 幅

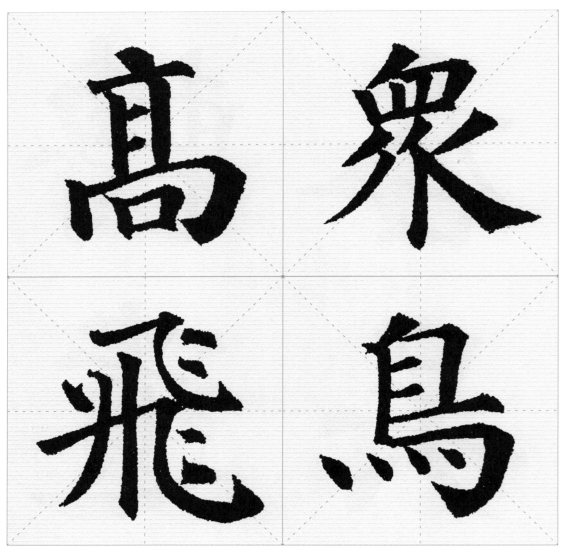

众鸟高飞

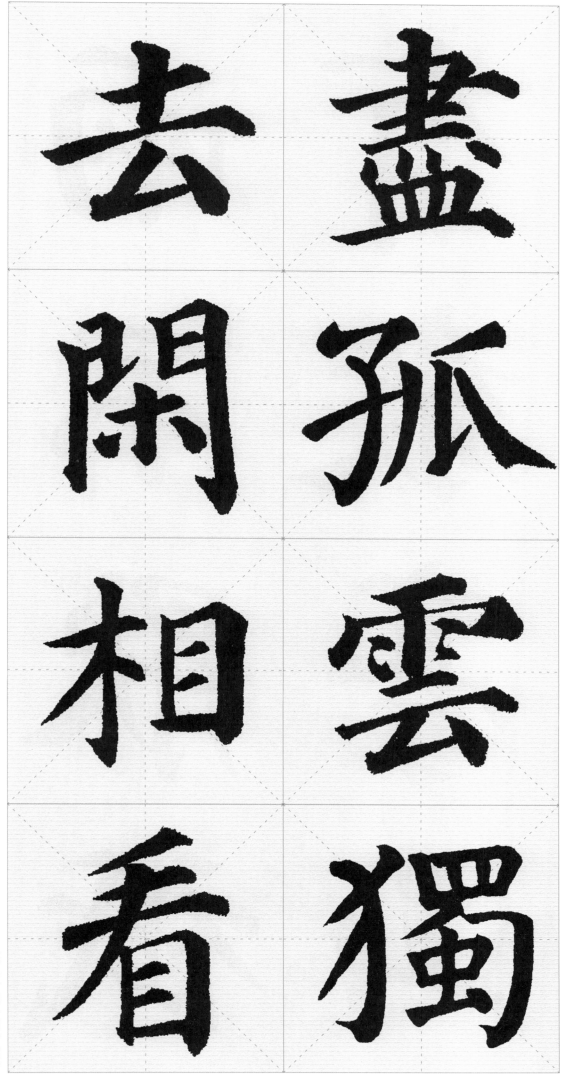

去　盡

閑　孤

相　雲

看　獨

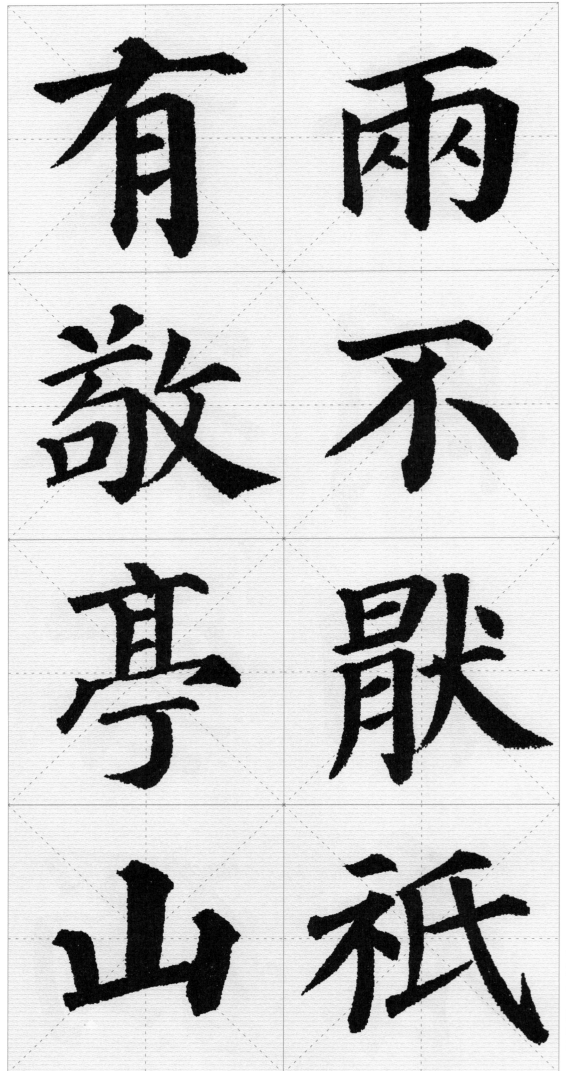

有兩

敬不

亭猒

山衹

两不厌，只有敬亭山。

《渡汉江》 （宋之问）

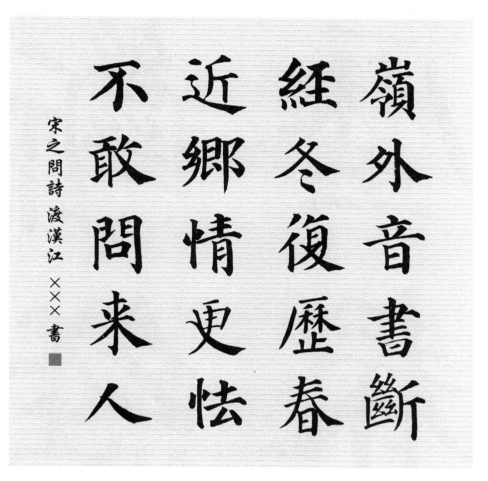

嶺外音書斷
經冬復歷春
近鄉情更怯
不敢問来人

宋之問詩 渡漢江 ××× 書 ■

斗　方

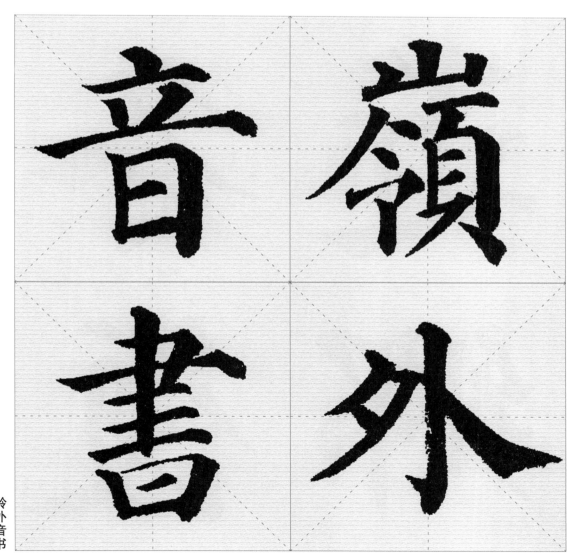

岭外音书

29

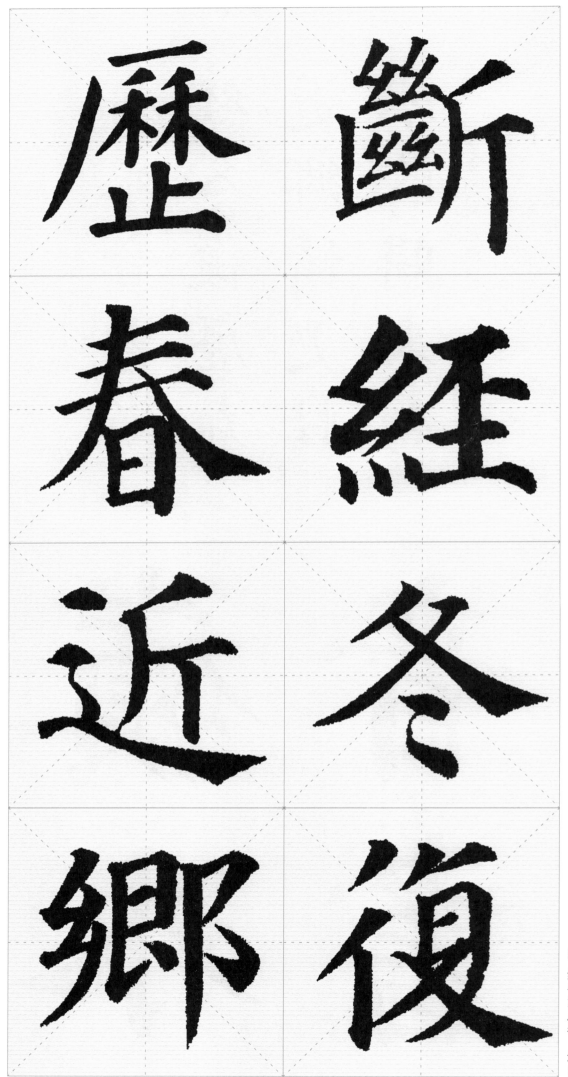

歴 斷

春 經

近 冬

鄉 復

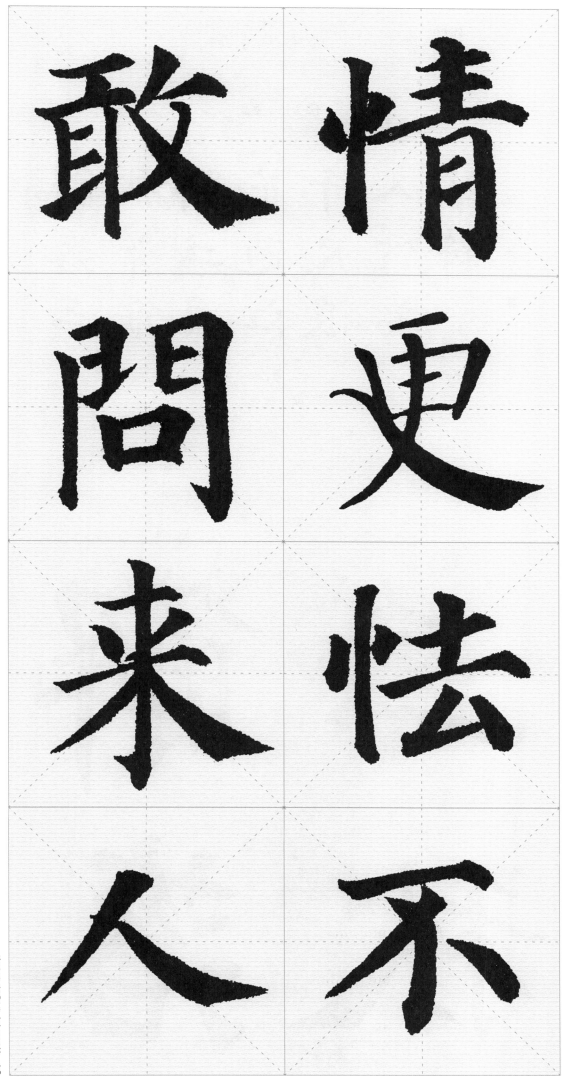

敢問來人

情更怯不

情更怯，不敢问来人。

《风》（李峤）

竿 入 千 花 開 秋 解
斜 竹 尺 過 二 葉 落
萬 浪 江 月 能 三

× × × 書 ■

横 披

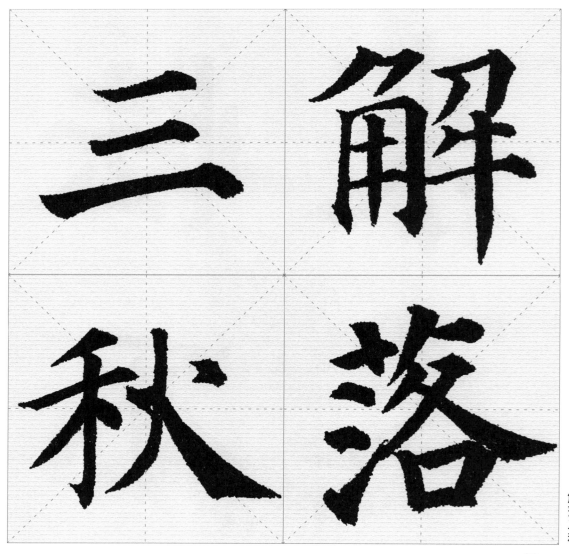

解落三秋

32

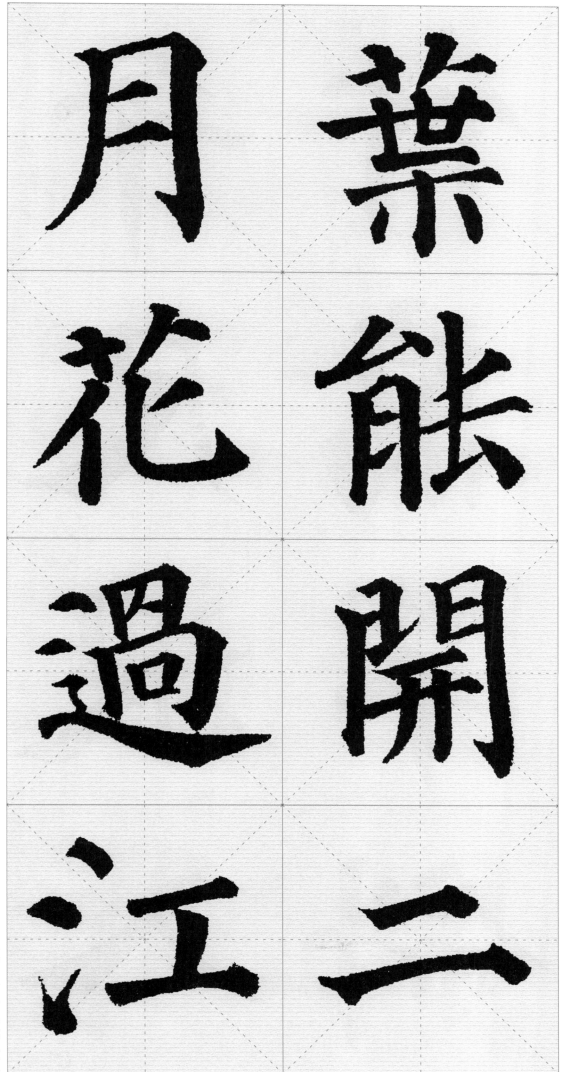

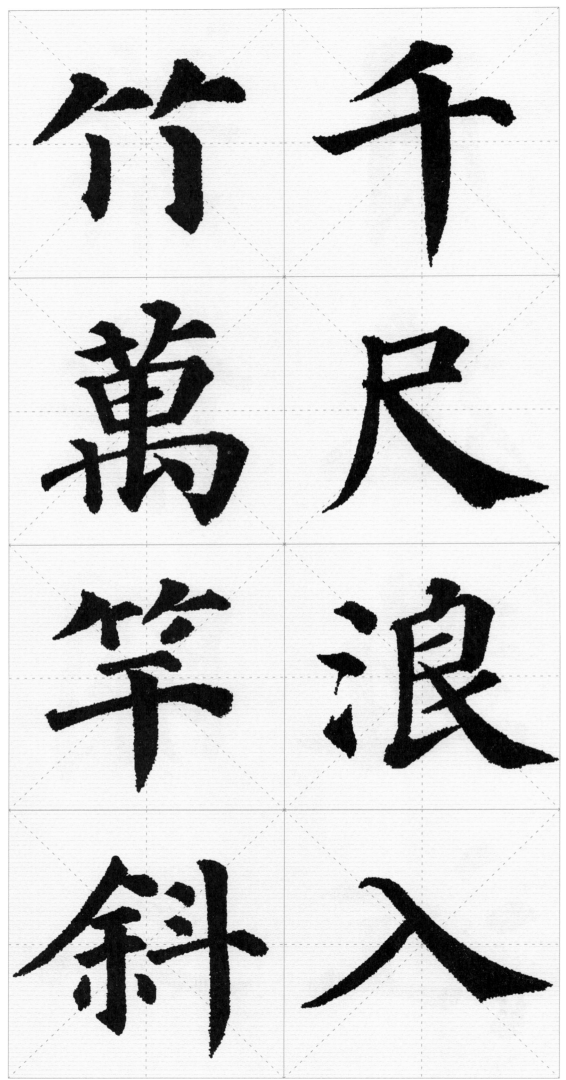

千

尺

浪

入

竹

萬

竿

斜

千尺浪，入竹万竿斜。

《乐游原》（李商隐）

向晚意不適，驅車登古原。夕陽無限好，祇是近黃昏。

唐李商隱詩一首

×××書 ■

扇　面

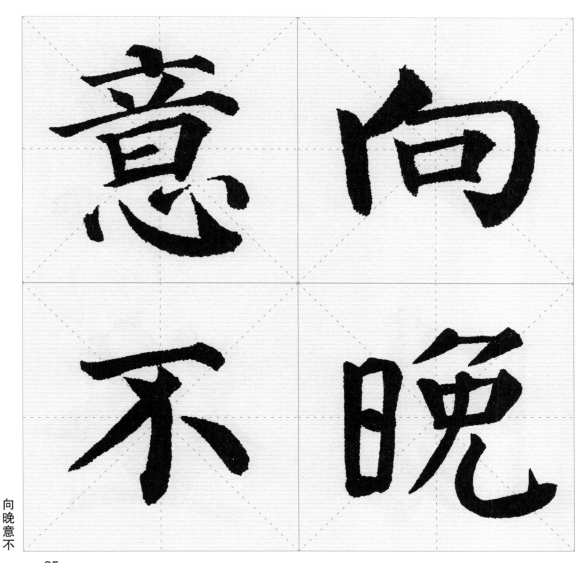

向晚意不

35

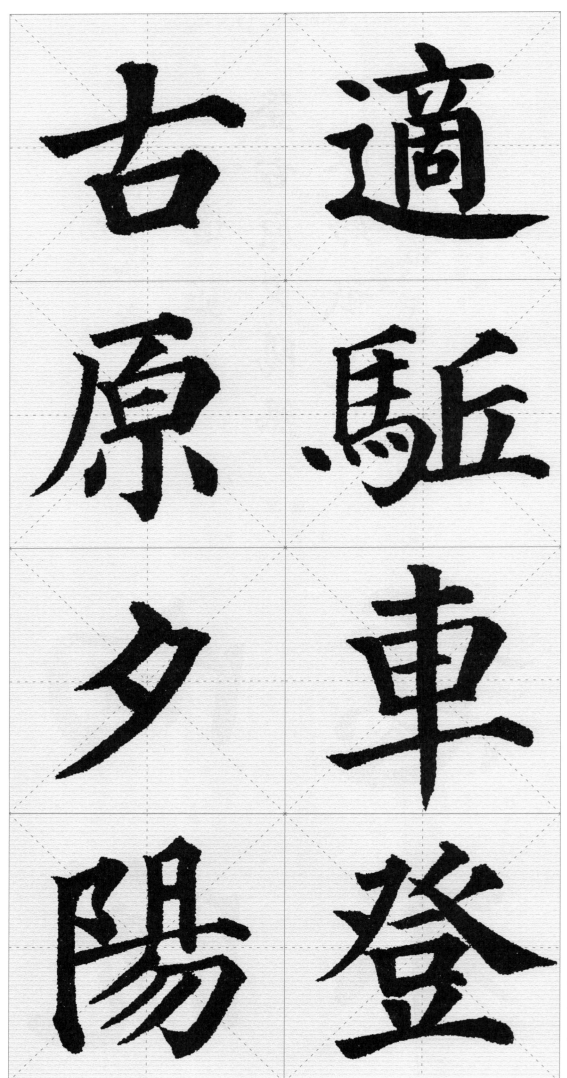

適驅車登古原夕陽

适，驱车登古原。夕阳

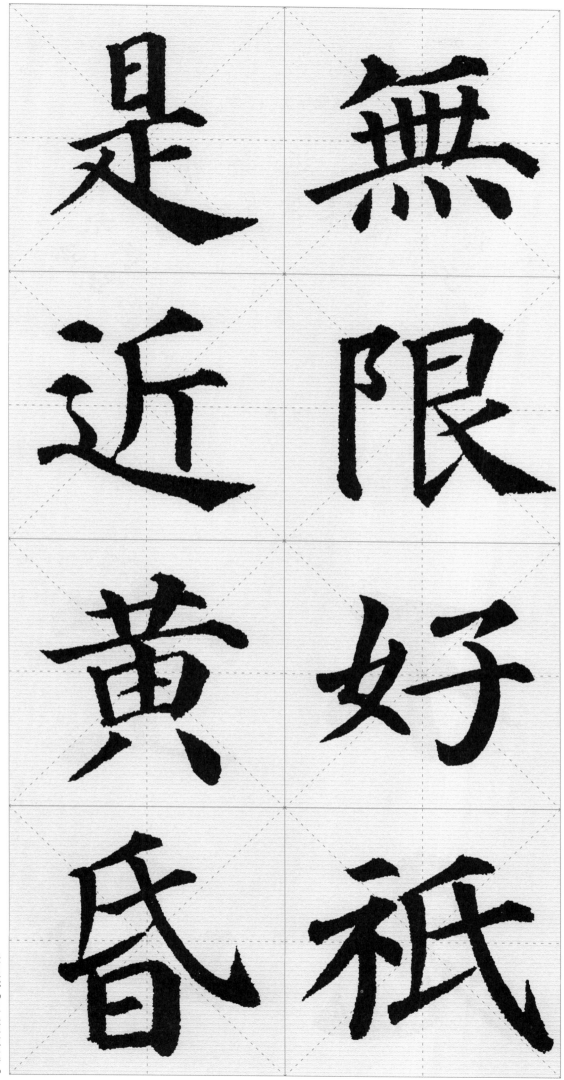

无限好，只是近黄昏。

《鹿柴》（王维）

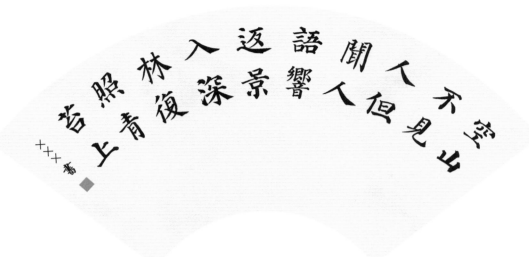

扇　面

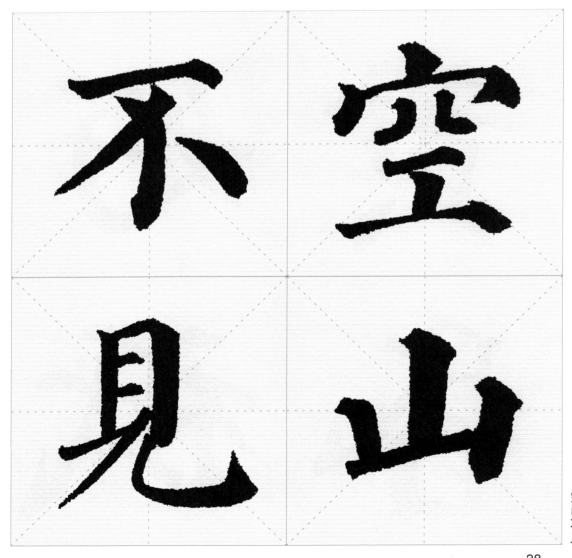

空山不见

38

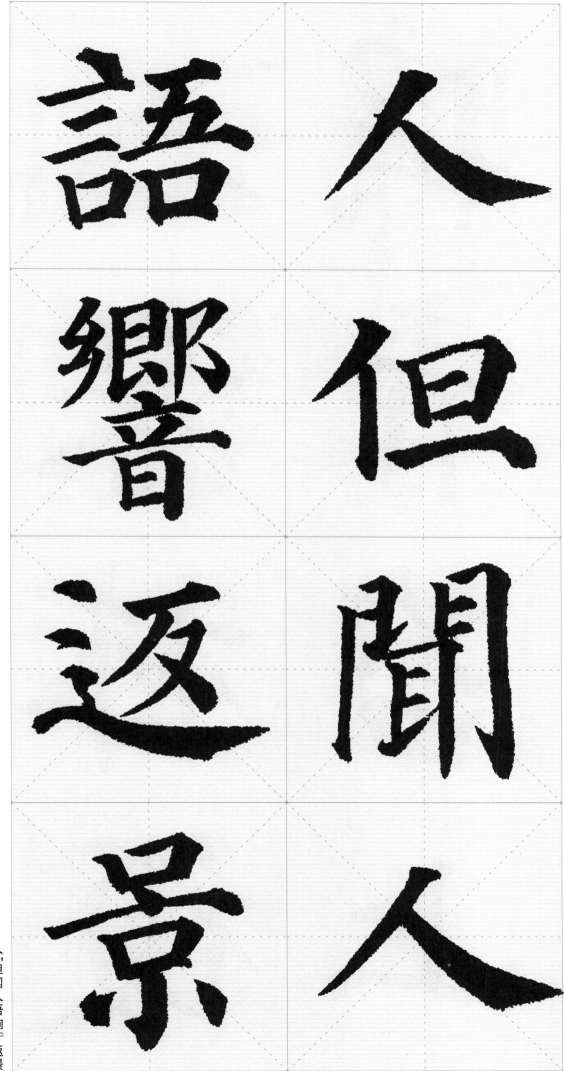

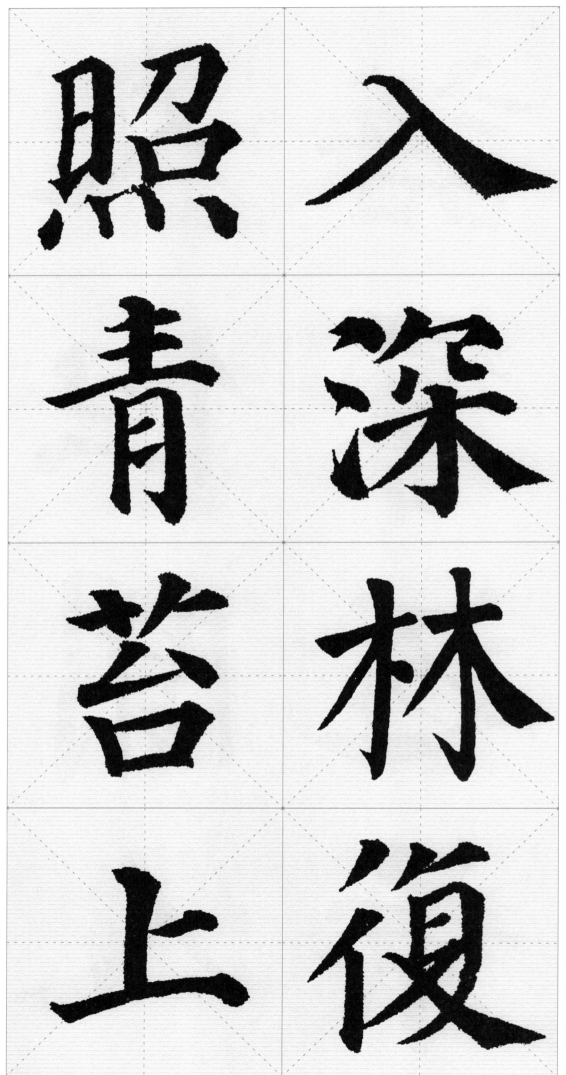

照 入

青 深

苔 林

上 復

《鸟鸣涧》 （王维）

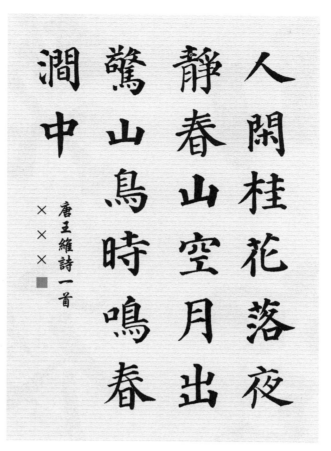

人閑桂花落夜
静春山空月出
驚山鳥時鳴春
澗中

× 唐王維詩一首
×
×
■

中　堂

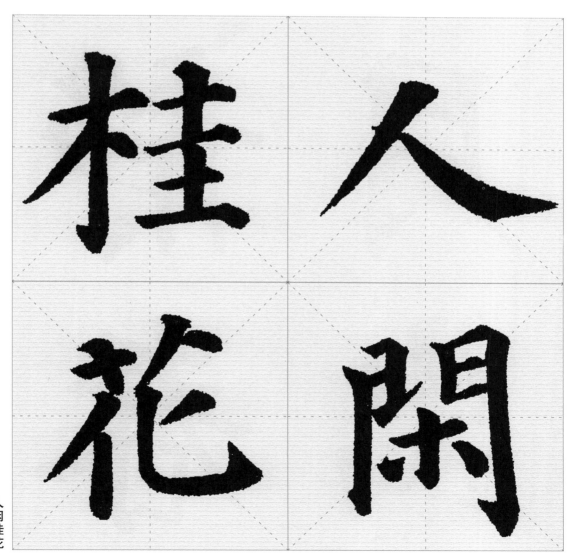

人闲桂花

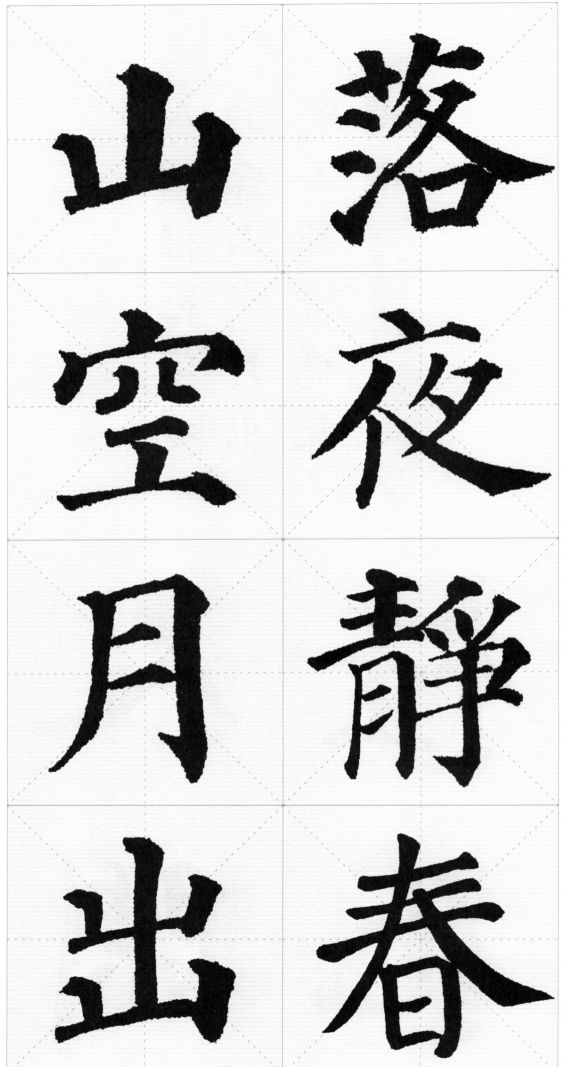

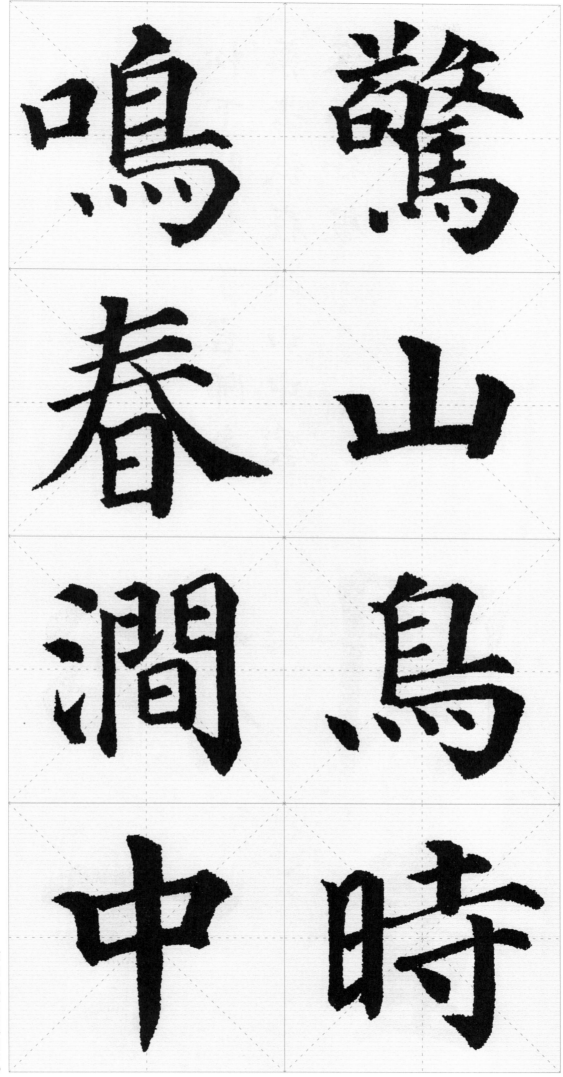

鳴鷩

春山

澗鳥

中時

《寻隐者不遇》（贾岛）

松下問童子言師采
藥去祇在此山中雲
深不知處

贾岛 詩 ××× ■

条　幅

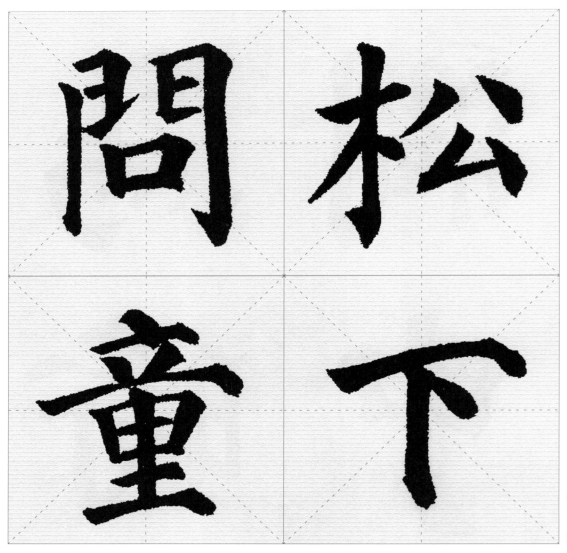

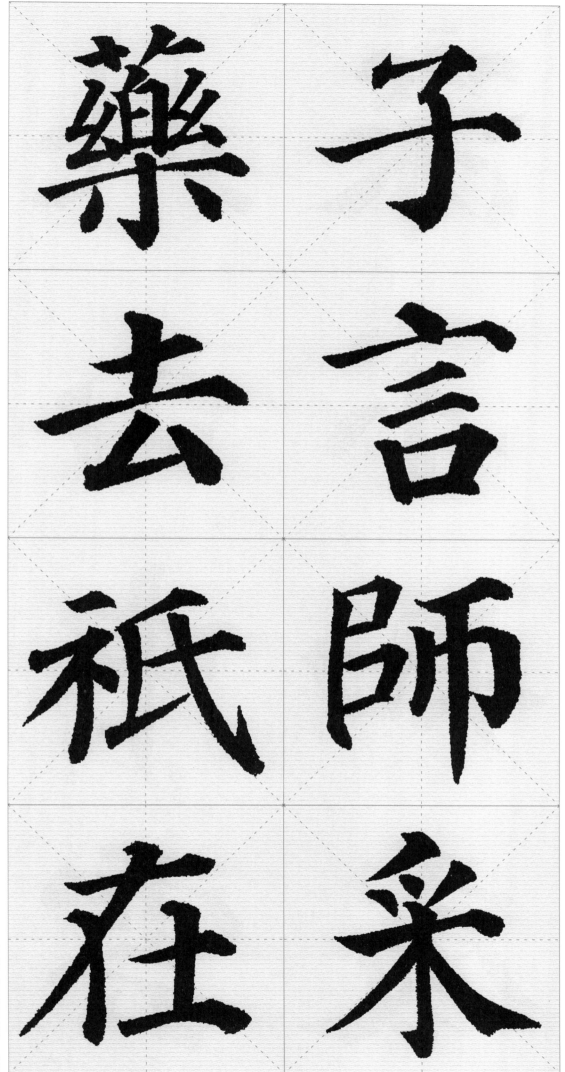

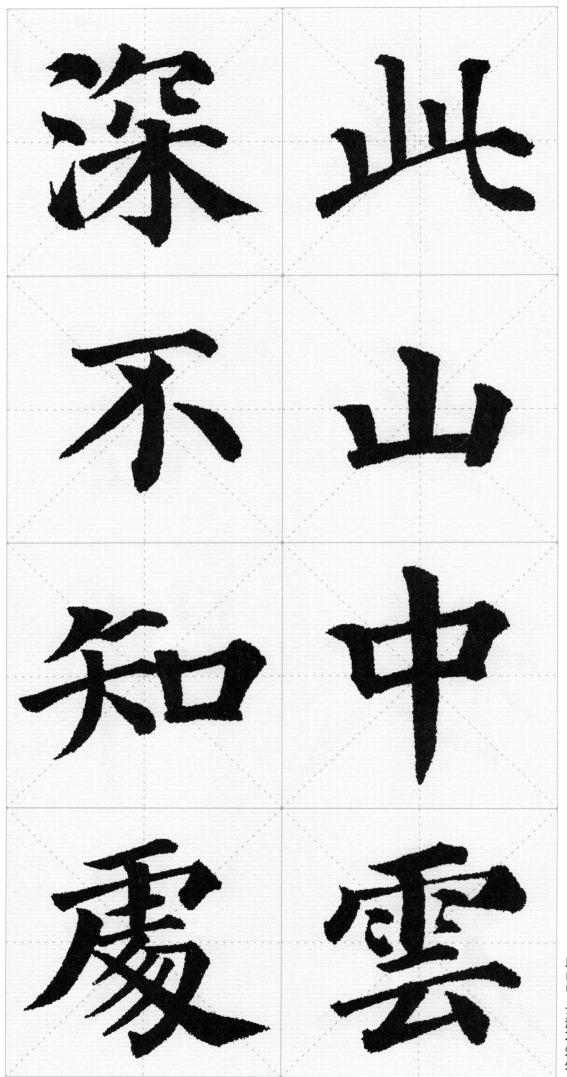

二十八字作品

《别董大》 (高适)

千里黄雲白日曛
北風吹雁雪紛紛
莫愁前路無知己
天下誰人不識君

唐高適詩一首×××書

中堂

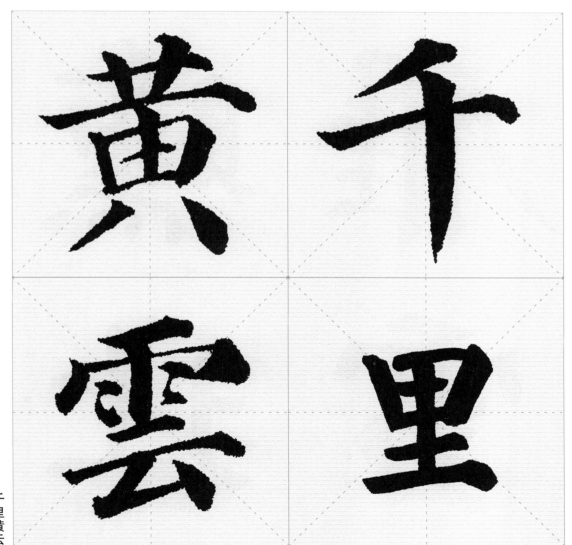

千里黄云

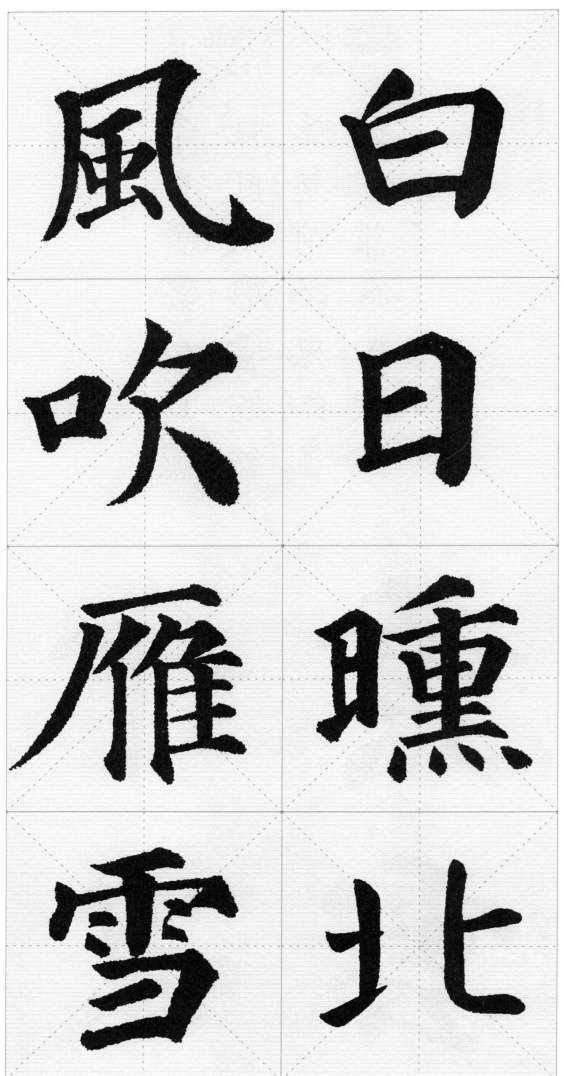

白風

日吹

曛雁

北雪

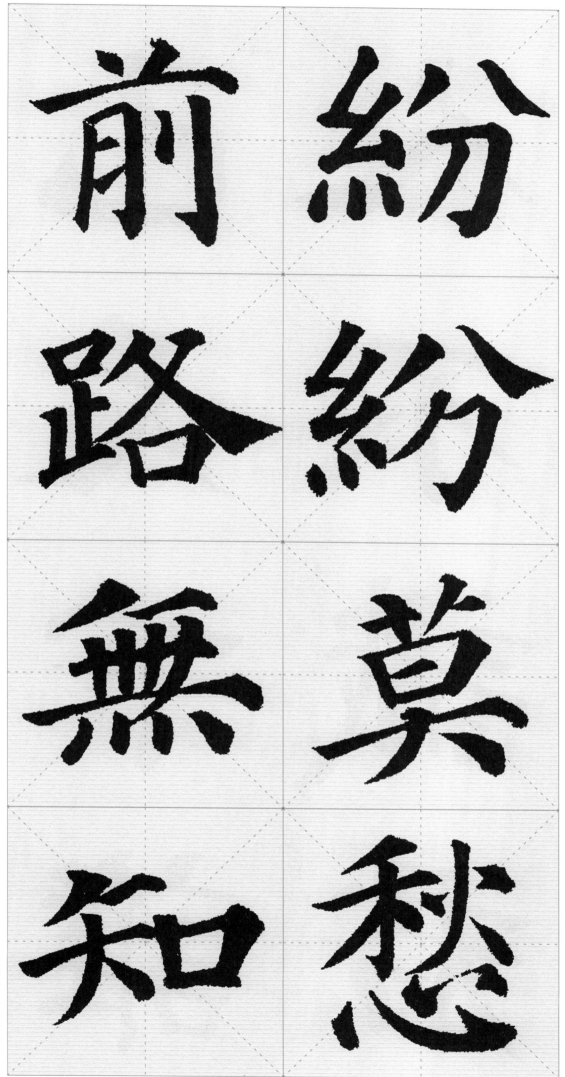

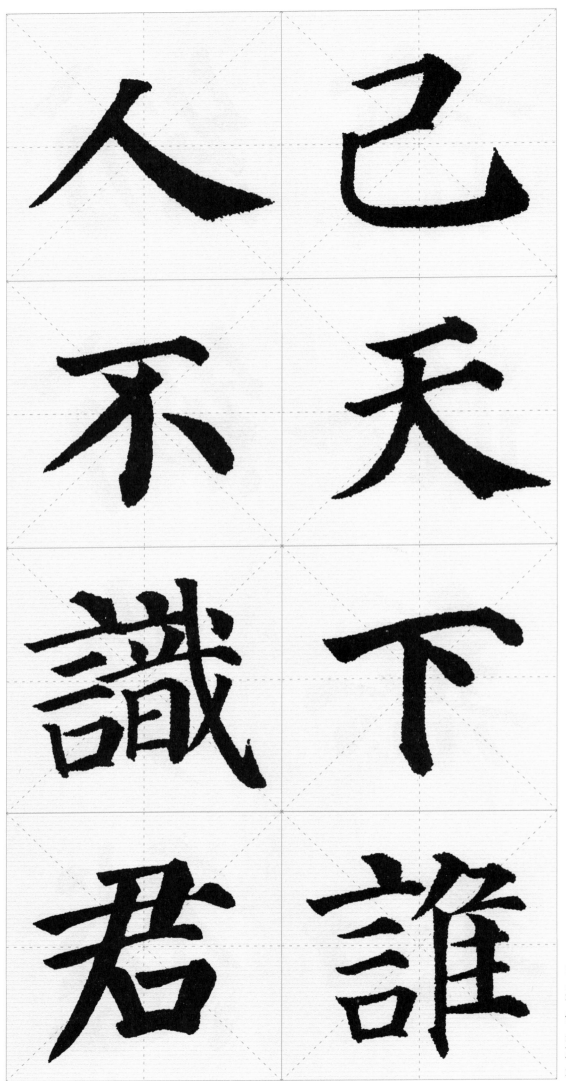

《春日》 （朱熹）

勝日尋芳泗水濱無邊光景
一時新等閒識得東風面萬
紫千紅總是春

朱熹詩×××書

条　幅

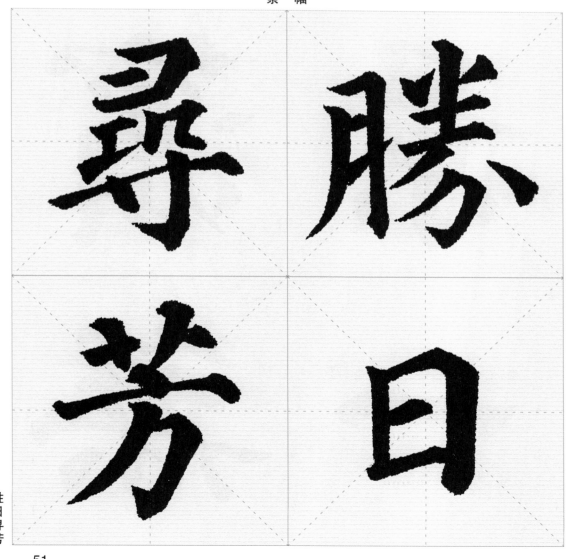

胜日寻芳

51

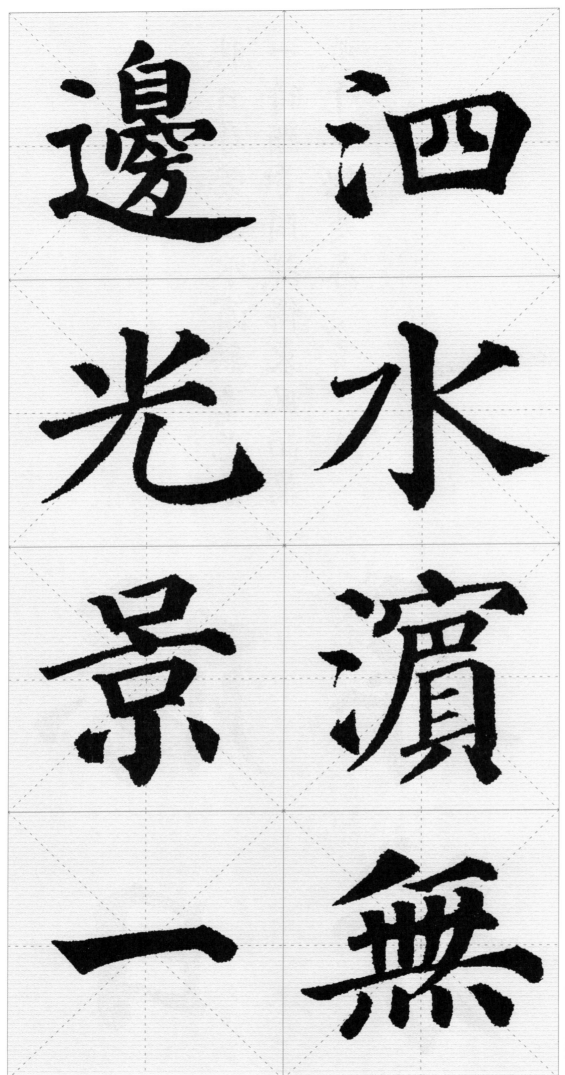

邊 泗

光 水

景 濱

一 無

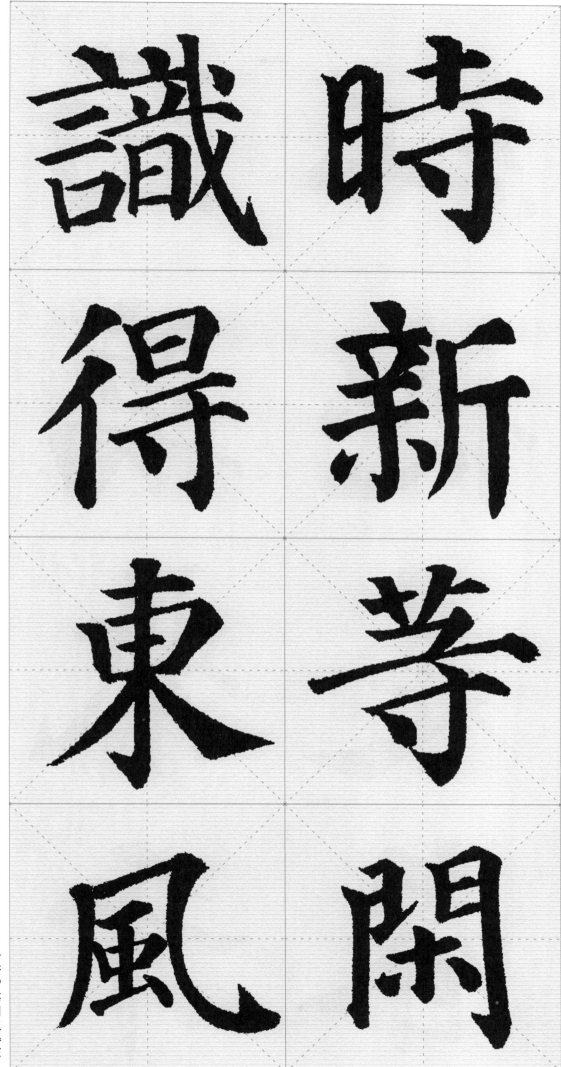

時識

新得

等東

閑風

时新。等闲识得东风

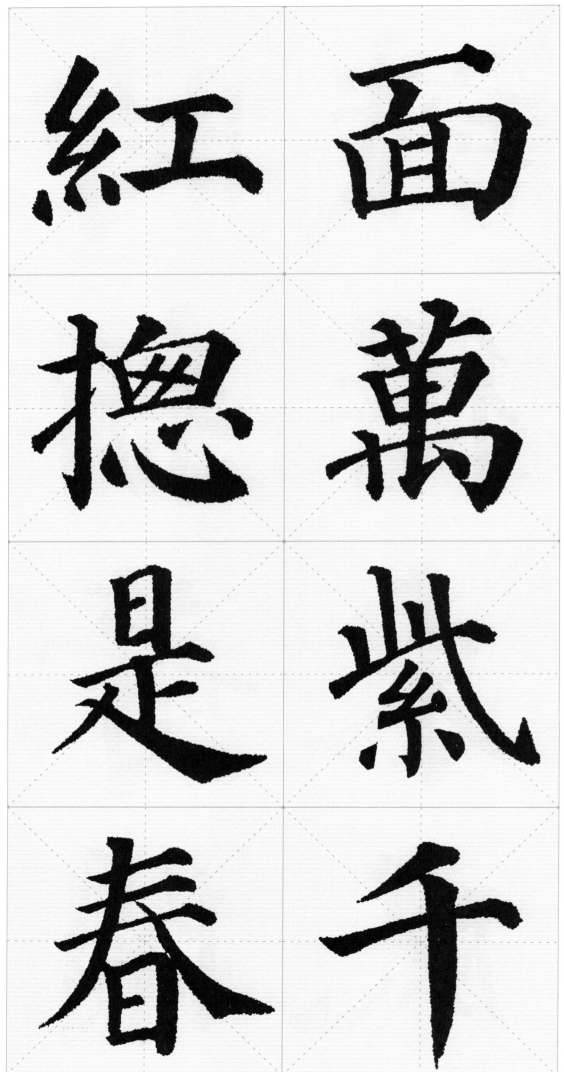

红
面

揔
萬

是
紫

春
千

《大林寺桃花》 （白居易）

人間四月芳菲
盡山寺桃花始
盛開長恨春歸
無覓處不知轉
入此中来
×××
×× 白居易詩一首
■

斗方

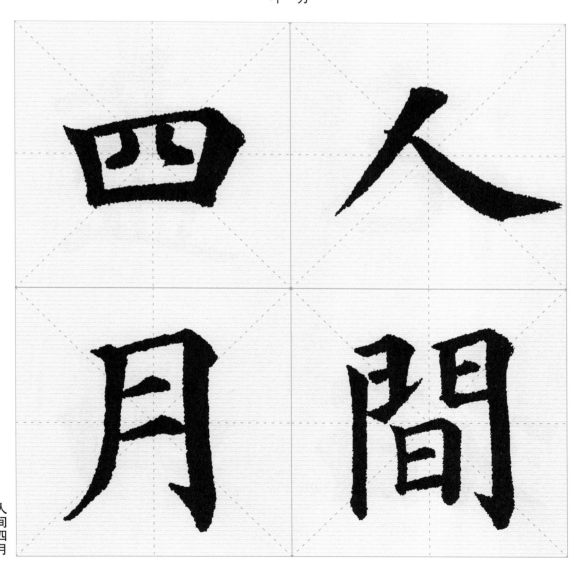

人间四月

55

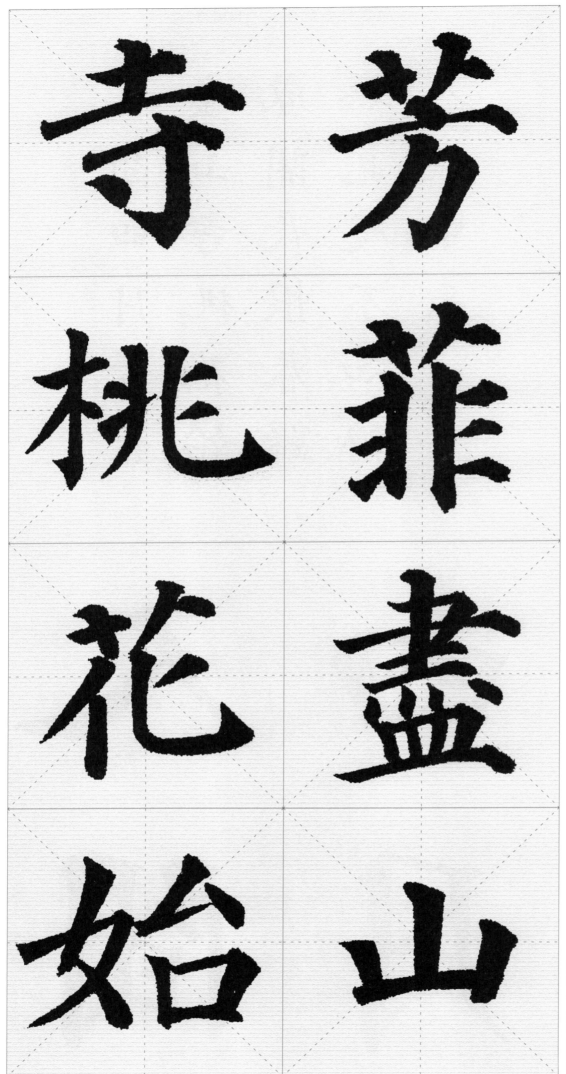

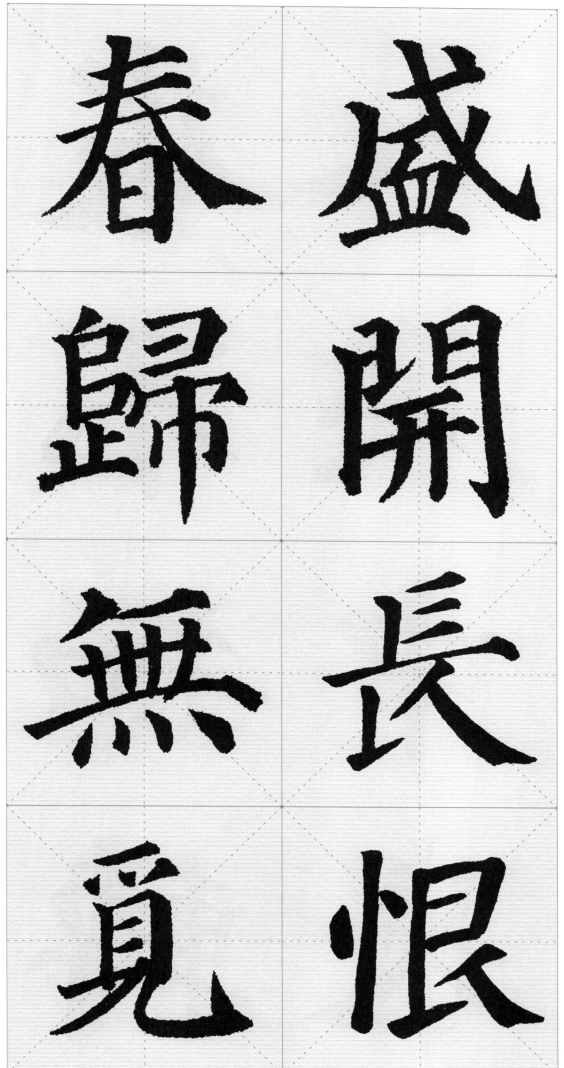

盛开。长恨春归无觅

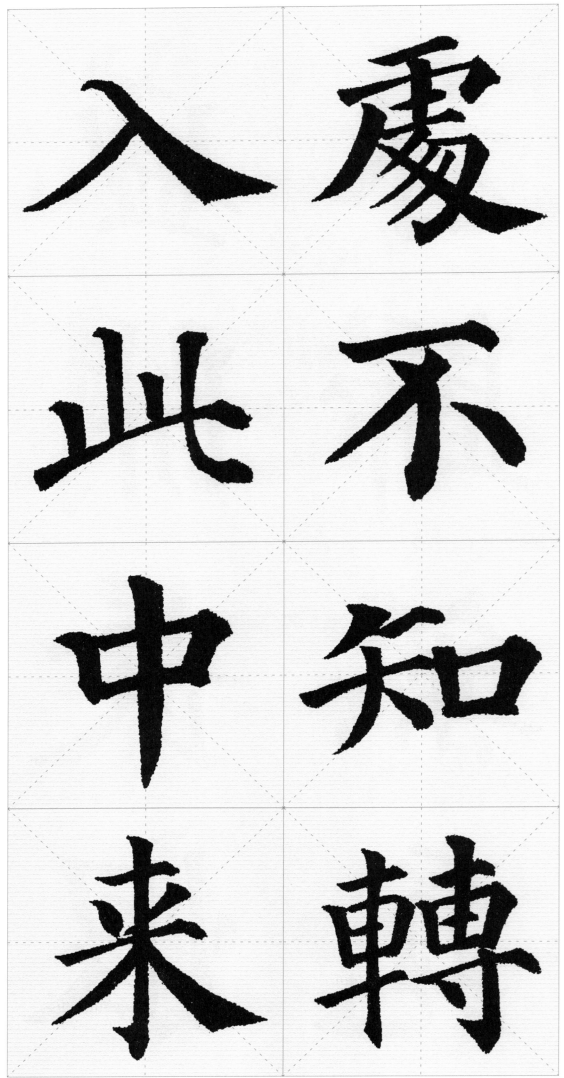

入 虙
此 不
中 知
来 轉

《登飞来峰》（王安石）

飞来山上千寻塔，闻说鸡鸣见日昇。不畏浮云遮望眼，自缘身在最高层。

王安石詩一首 ×× ×××書 ■

扇　面

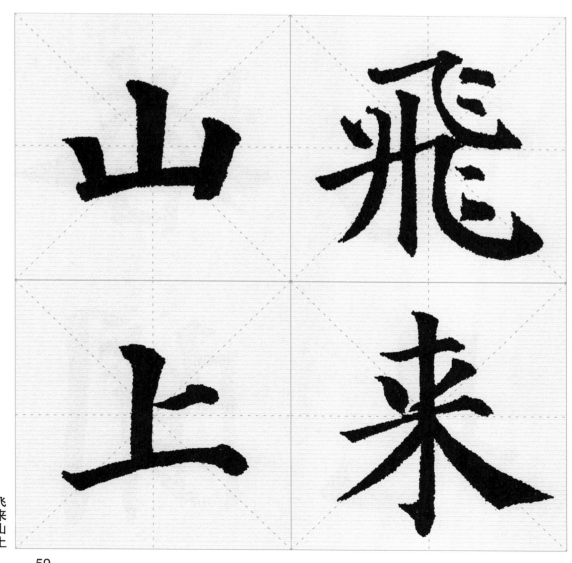

飞来山上

59

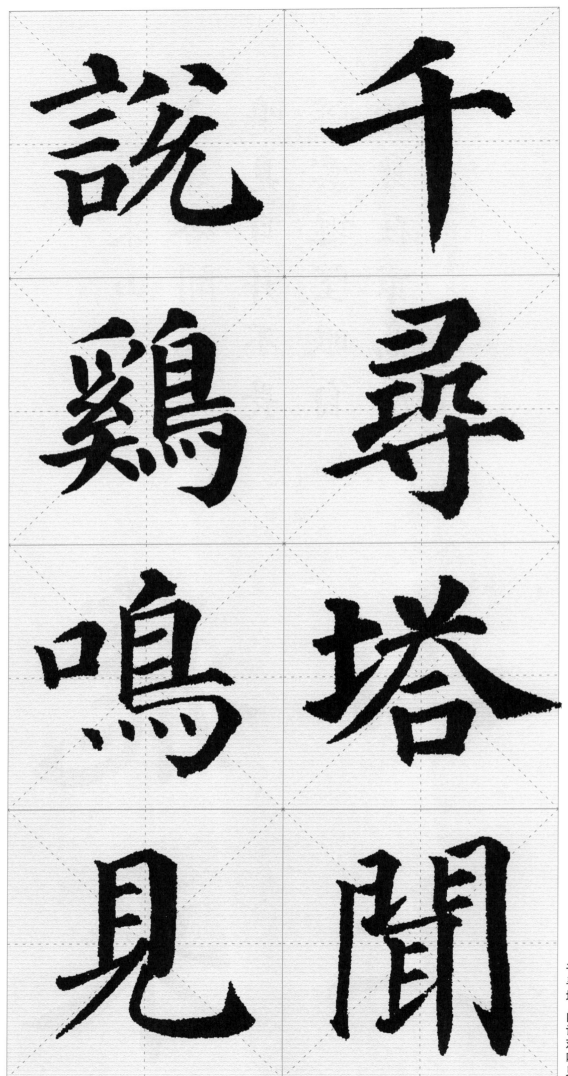

千
尋
塔
聞

説
鷄
鳴
見

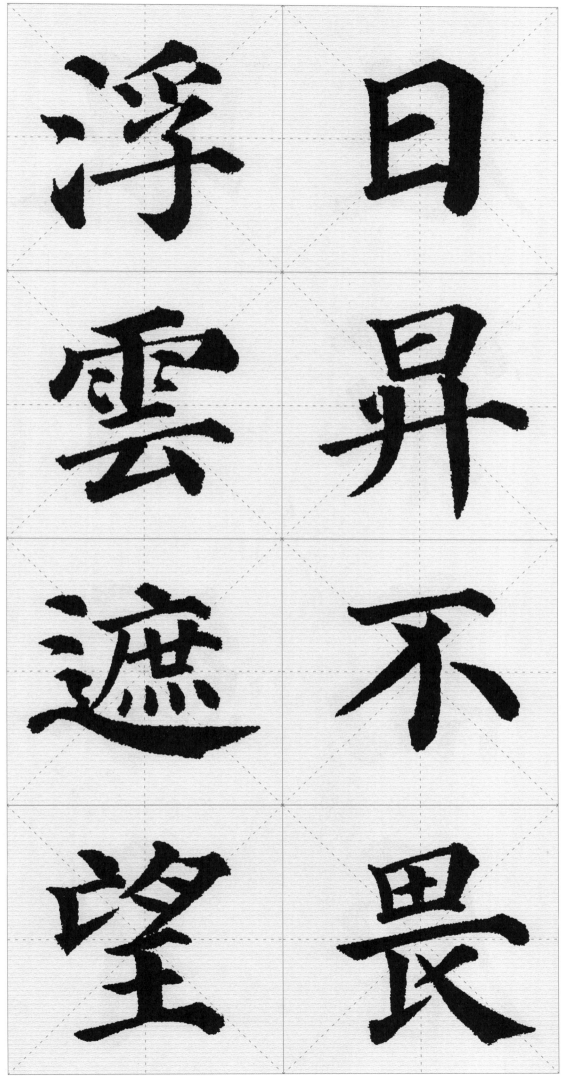

日升。不畏浮云遮望

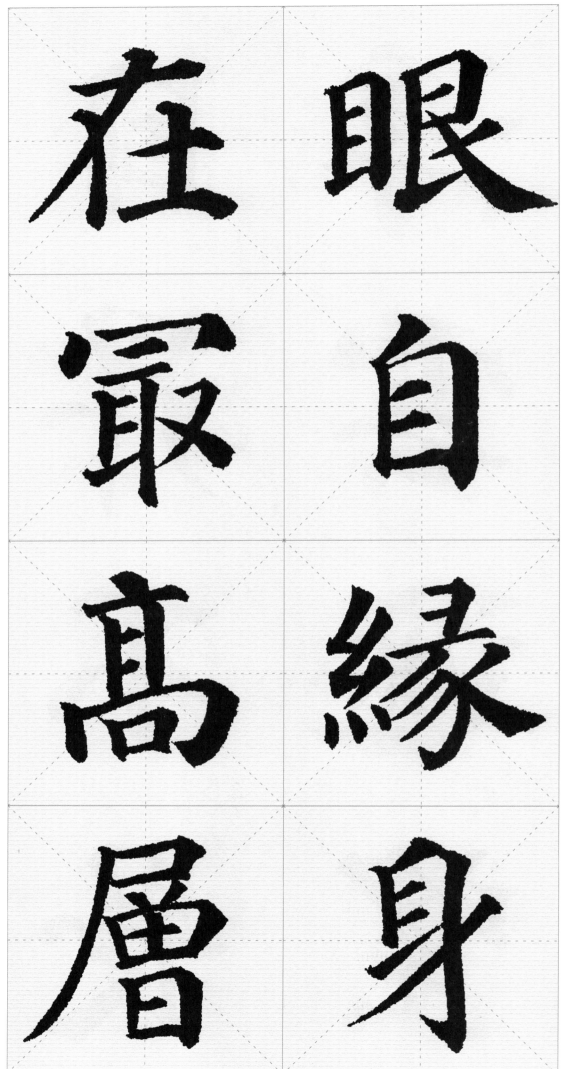

眼 自 在
身 緣 最
在 身 高
最 層
高 。
層

《观书有感》（朱熹）

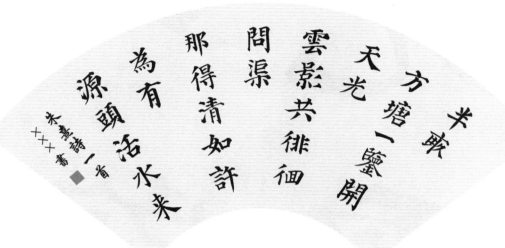

扇　面

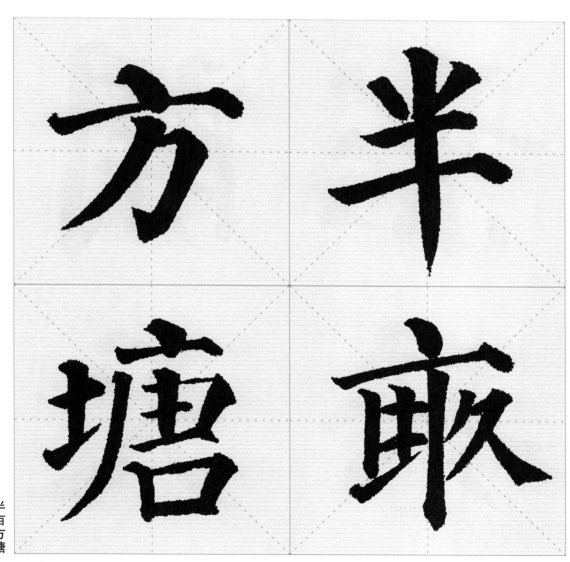

半亩方塘

63

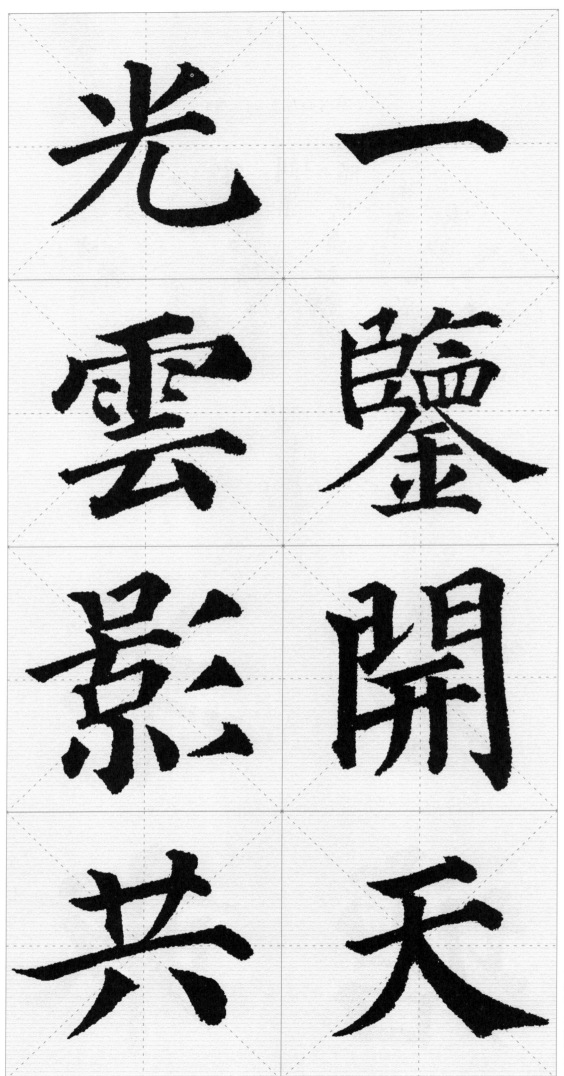

光雲影共一鑒開天

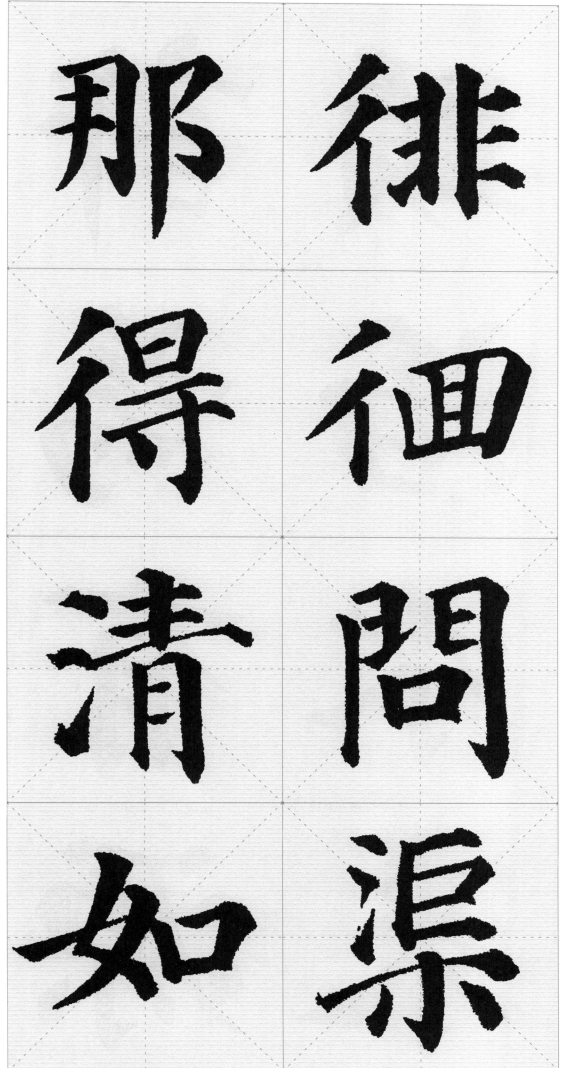

徘
徊
問
渠

那
得
清
如

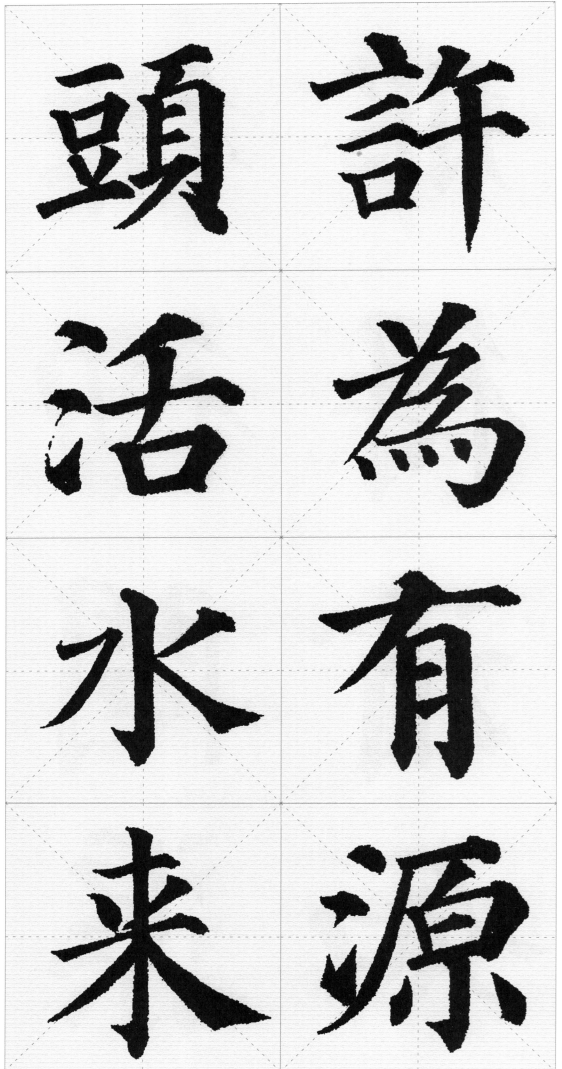

頭許

活爲

水有

來源

《和尹从事懋泛洞庭》 （张说）

平湖一望
上連天林
景千尋下
洞泉忽驚
水上光華
滿疑是乘
舟到日邊

張説詩××× 書

横披

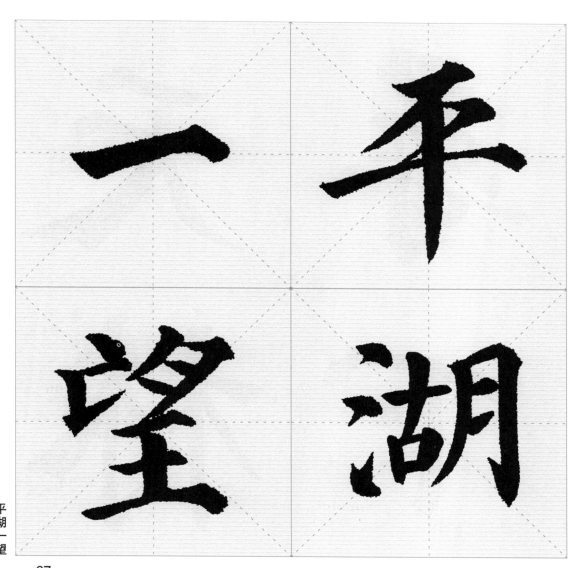

平湖一望

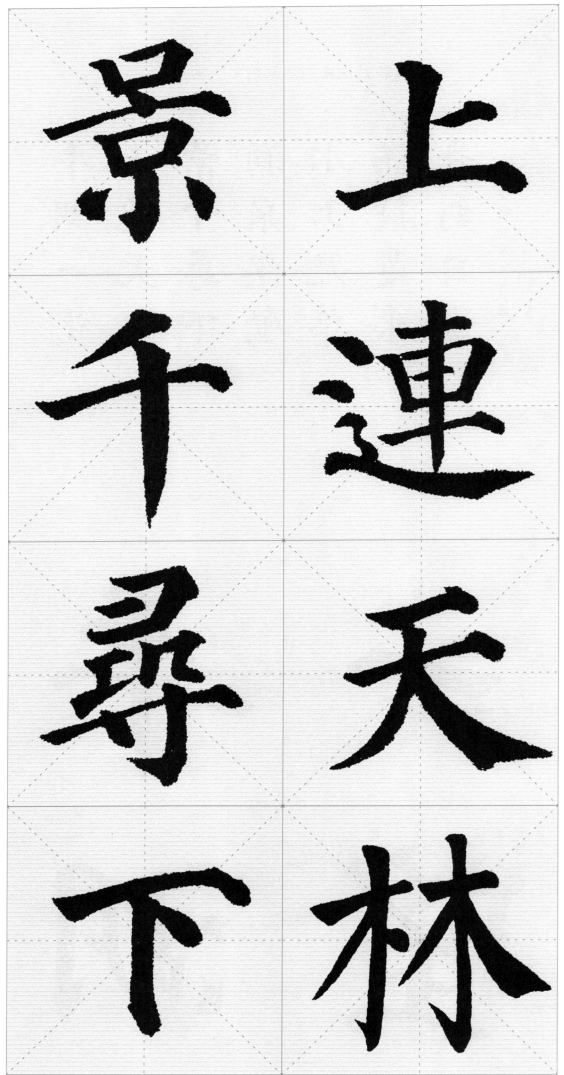

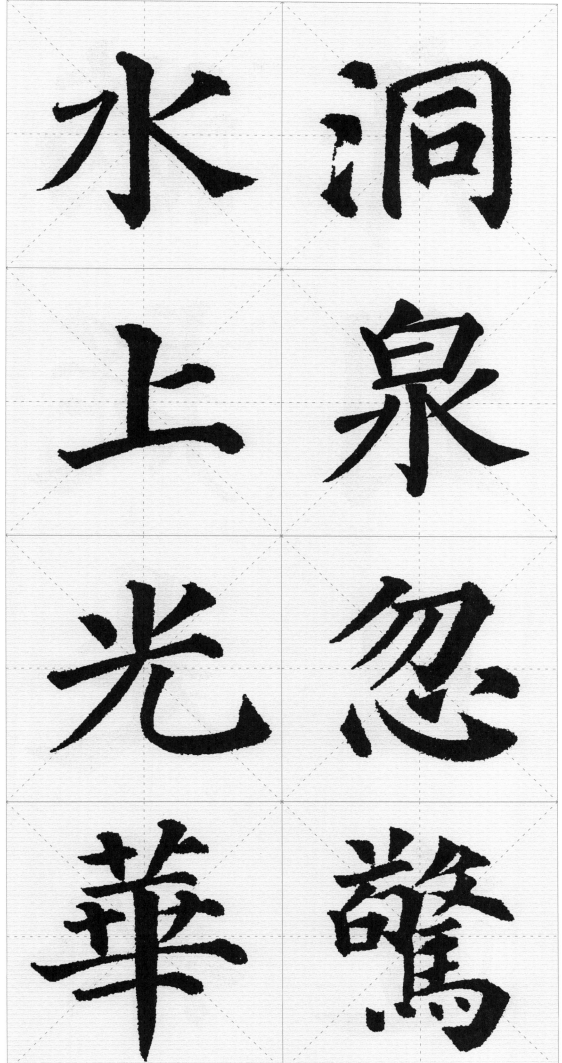

洞
泉
忽
鶩

水
上
光
華

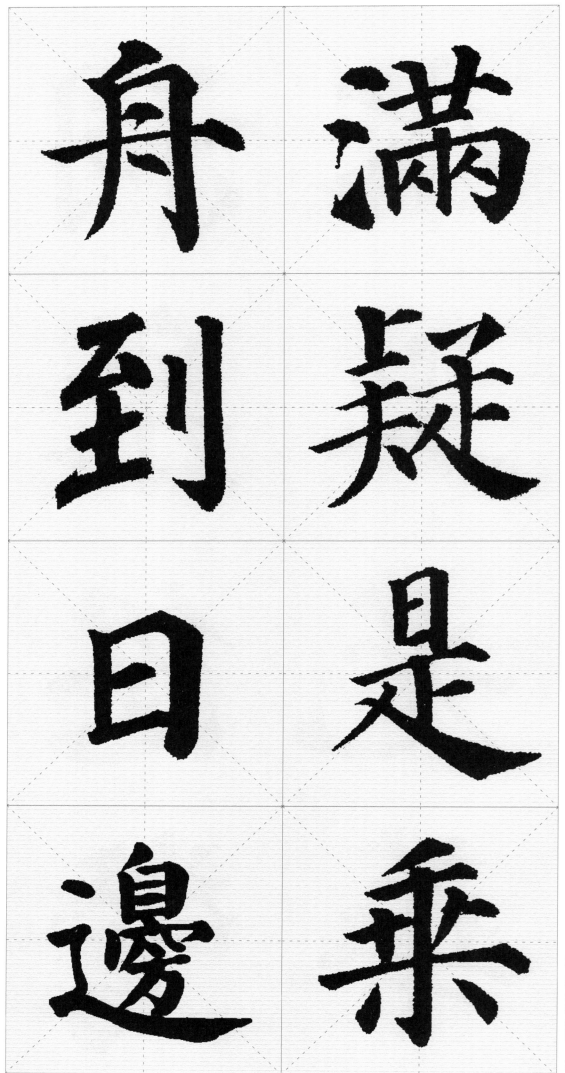

東去長安萬里餘
故人何惜一行書
玉關西望堪腸斷
況復明朝是歲除

唐岑參詩一首×××書

中　堂

东去长安

71

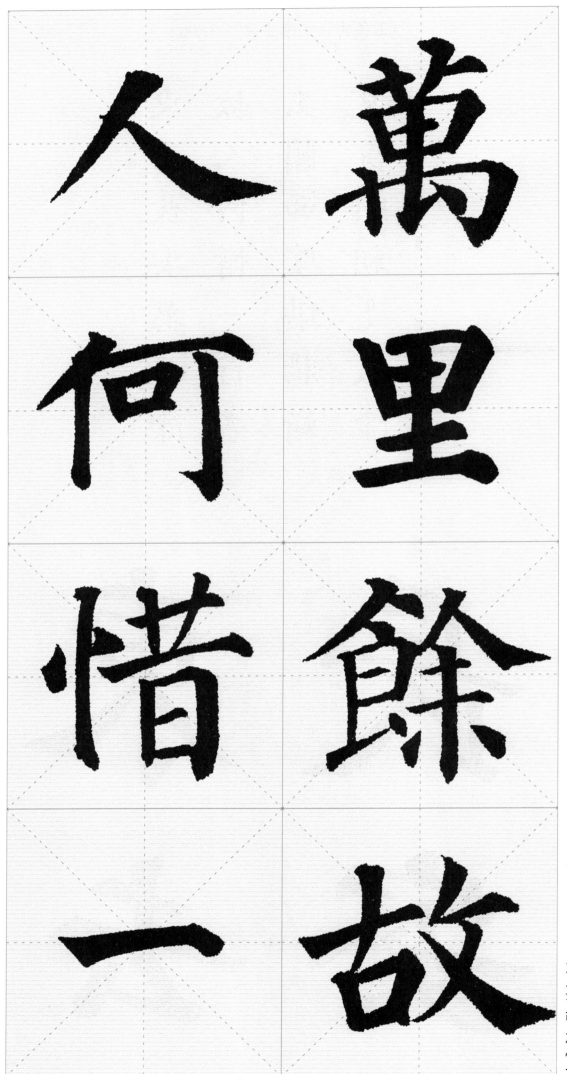

行書。玉關西望堪腸

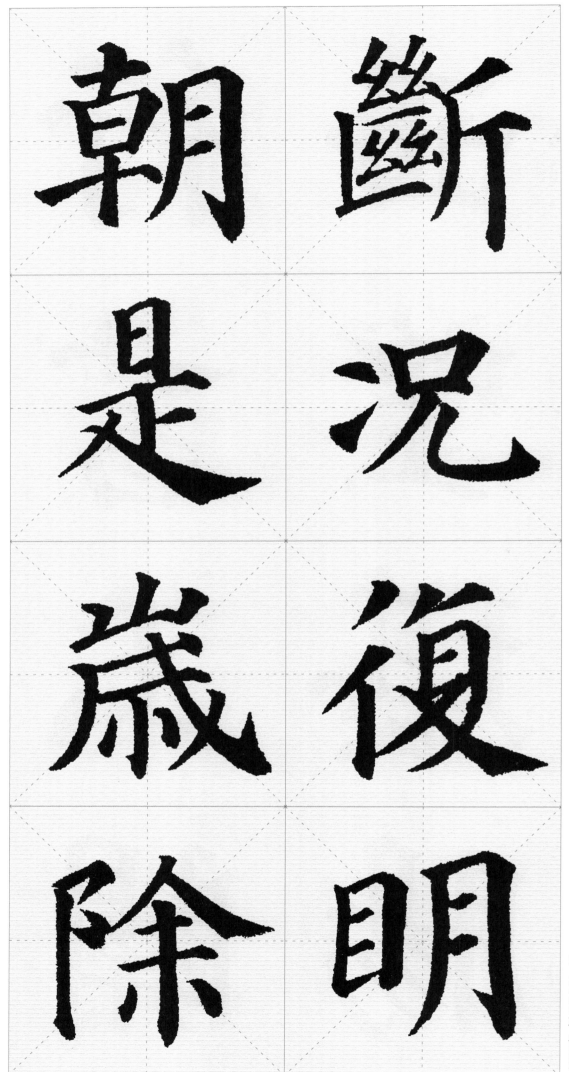

四十字作品

《望月怀远》 （张九龄）

海上生明月天涯共此时
情人怨遥夜竟夕起相思
滅燭憐光滿披衣覺露滋
不堪盈手贈還寢夢佳期

右録唐張九齡望月懷遠詩一首丙申年×××書 ■

中 堂

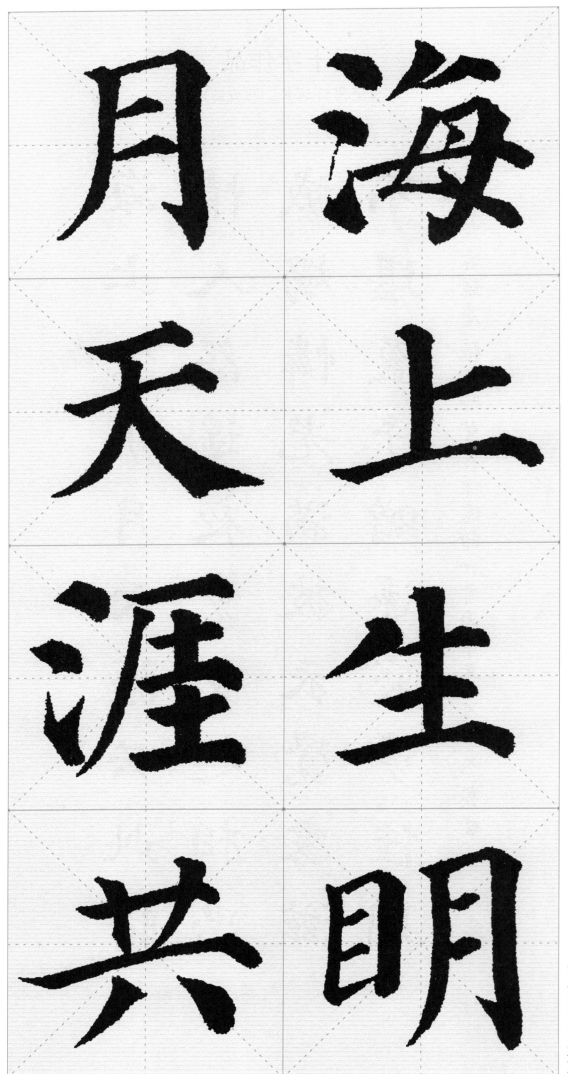

月 海

天 上

涯 生

共 明

海上生明月，天涯共

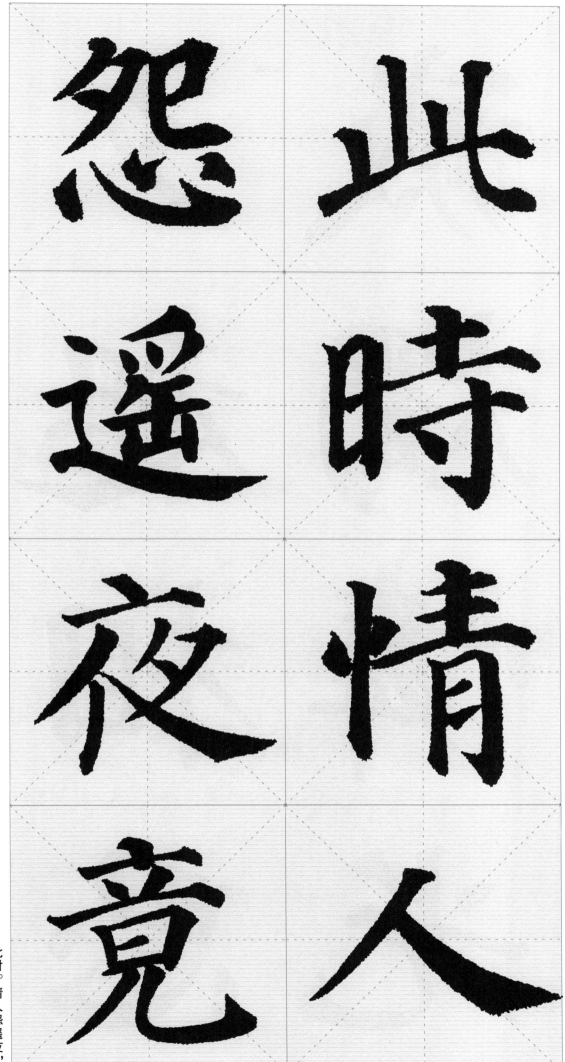

怨　此
遥　時
夜　情
竟　人

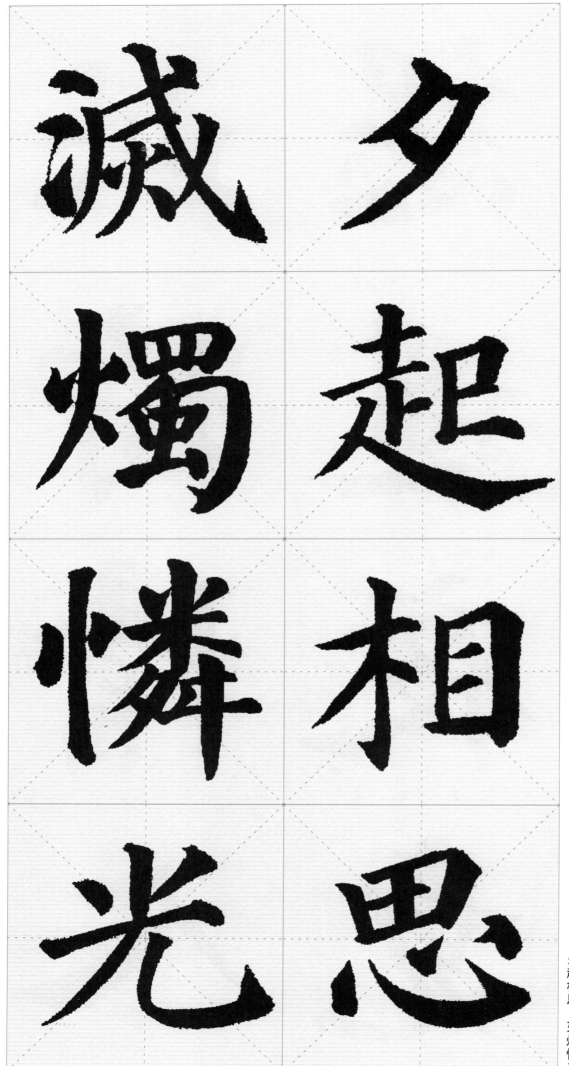

滅夕

燭起

憐相

光思

夕起相思。灭烛怜光

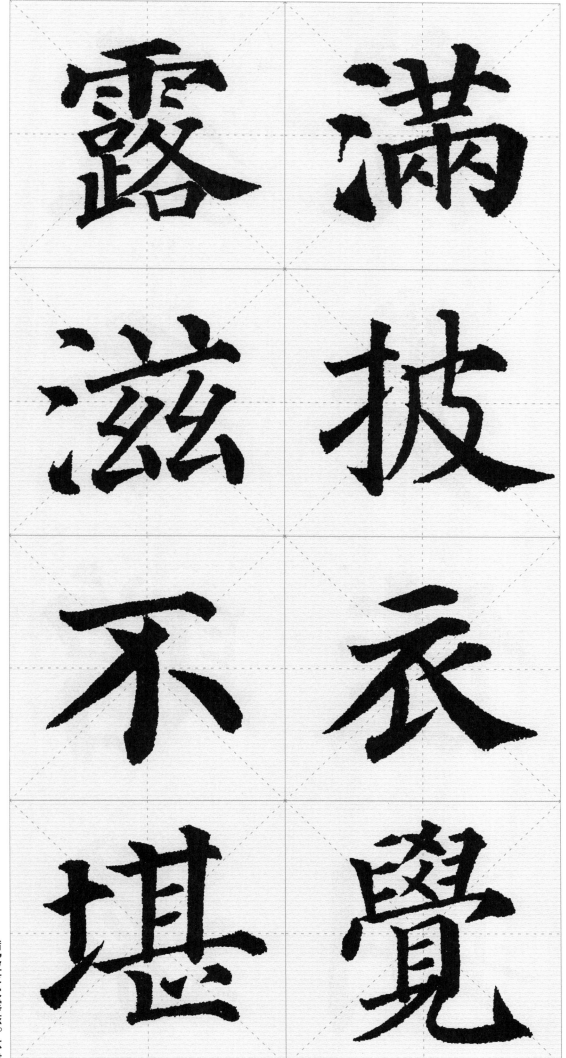

露 滿

滋 披

不 衣

堪 覺

满，披衣觉露滋。不堪

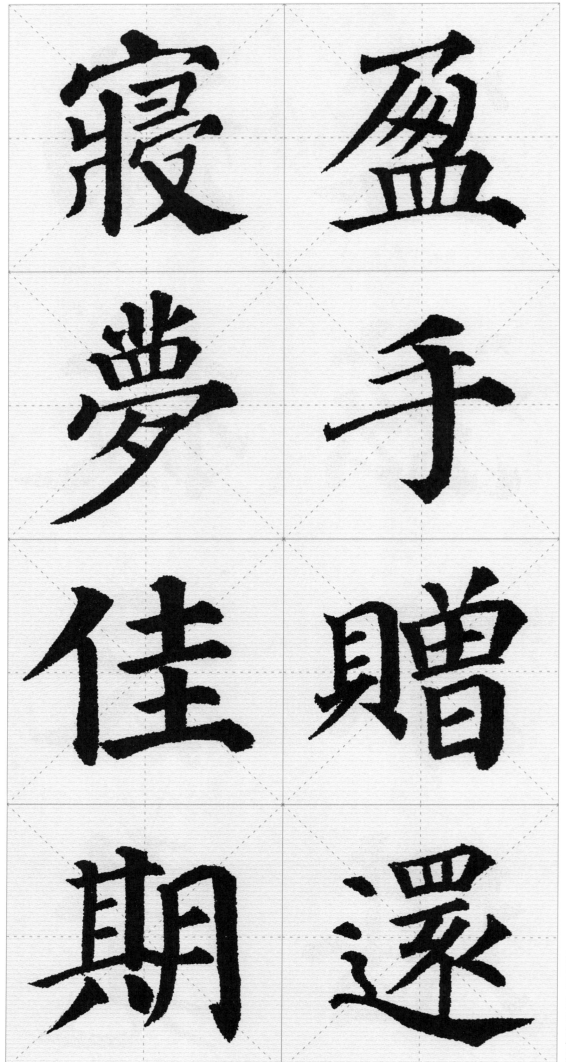

盈手赠，还寝梦佳期。